U0366583

宁平 等编著

全彩色印刷

学就会的

1000个

扑克魔术

便携超值版

化学工业出版社

·北京·

图书在版编目（CIP）数据

一学就会的100个扑克魔术：便携超值版 / 宁平等
编著. —北京：化学工业出版社，2016.4（2024.8重印）

　ISBN 978-7-122-26387-2

　I. ①一… II. ①宁… III. ①扑克－魔术
IV. ①J838

中国版本图书馆CIP数据核字（2016）第038857号

责任编辑：黄　滢		装帧设计：尹琳琳	
责任校对：战河红			

出版发行：化学工业出版社
　　　　　（北京市东城区青年湖南街13号　邮政编码100011）
印　　装：北京瑞禾彩色印刷有限公司
880mm×1230mm　1/64　印张5　字数179千字
2024年8月北京第1版第14次印刷

购书咨询：010-64518888
售后服务：010-64518899
网　　址：http://www.cip.com.cn
凡购买本书，如有缺损质量问题，本社销售中心负责调换。

定　　价：29.80元　　　　　　　　　版权所有　违者必究

编写人员

宁　平　　魏　超　　王　芳　　宁荣荣　　孙艳鹏
李文慧　　姚丽丽　　程　灵　　曹丽杰　　谢子阳
刘雨晴　　胡汇芹　　李伟琳　　王小鹏　　刘晓东
李秀娟　　陈远吉　　李　娜　　杨　璐　　陈桂香
王　勇　　闫丽华　　杜　莹　　方丽珍　　王冬梅

前言

　　在神秘奇妙的魔术世界里，扑克魔术作为一个独特的分支，可以说是自成体系、别具风格。那些以小小的扑克牌为基本道具表演的节目变幻无穷、不计其数，为不少优秀的魔术表演者提供了施展才华的天地。

　　扑克魔术不必投入很多金钱和时间，却能使我们在平凡中闪出耀眼的火花。一副扑克牌、一双灵巧的手，将成为你"随身携带的快乐"。

　　本书针对从未接触过魔术的人或初学者，精选了100个扑克魔术。在编写过程中尽可能地排除很多专业高深的技术与原理，以各种具体图片来描述魔术的每一个步骤，让大家轻松愉快地学习魔术。

　　本书内容以图片为主，读者可以清晰模仿书中每一个步骤。对于普通魔术爱好者来说，这些简单的魔术，完全可以满足大家的需求。当你掌握了魔术的技巧，表演给朋友看后，会在他们心中留下难忘的印象，这时，

实际上你已经开始感受魔术世界的魅力了。

快快拿起你手中的扑克牌，让扑克魔术来调剂我们的生活，把快乐传递给每个人吧！

宁 平

目 录

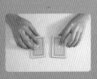
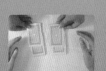
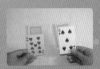

1. 闪电手

难度指数：★★　　惊奇指数：★★★★

魔术表演

1 表演者从一副牌中挑出黑桃J和梅花K，让观众看过之后把它们插在整副牌的不同位置。

2 接着将整副牌整理齐，用左手抓住。

3 左手将牌抛向空中，扑克牌纷纷散落，右手闪电般抓住两张牌。表演者展开手中抓住的两张牌，正是黑桃J和梅花K。

魔术揭秘

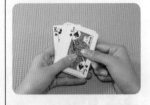

1. 将黑桃J和梅花K分别放在整副牌的最上面和最下面。

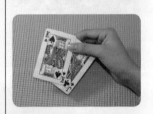

2. 给观众看的实际上是梅花J和黑桃K。交代这两张牌时要横着拿，一晃而过。由于黑桃与梅花差不多，观众很难在晃动中加以区分，但肯定能记住两张牌的点数。

3. 左手拇指在下，其他四指在上拿住整副牌，牌面朝下（这样的姿势抛牌不容易散，便于右手抓牌）。

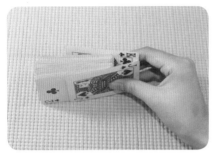

 右手在空中抓住牌叠，迅速将上下两张留在手里，其他的牌从手中挤出散落。

魔术师说

1. 这个魔术看起来很玄，其实表演起来并不难，练10分钟就可以表演了。关键是左手抛出牌叠后要让它在空中保持整齐，右手要在整副牌尚未散开前抓住它。

2. 抓住你要的两张牌的同时，要把其余的牌扔得满天飞舞，这样看起来会更逼真。

2. 幻影神术

难度指数：★★★
惊奇指数：★★★★★

魔术表演

1 表演者拿出一副牌，分成两叠，拿起其中一叠，让观众看清楚牌面第一张是红桃A。将红桃A抽出来，牌面朝下放在桌上。

2 再拿起另一叠牌，让观众看清楚第一张是黑桃A。同样将黑桃A抽出来牌面朝下放在红桃A旁边。

3 左右手各按住一张牌对观众说："我要考一考你们的眼力，一定要看清楚。"

4 将两张牌慢慢地互换位置，这样反复进行几次。

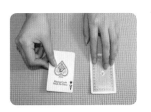

5 这时，请观众指出哪张牌是红桃A。观众很自信地指着其中一张，然后翻开一看却是黑桃A。

魔术揭秘

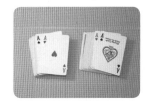

1 这副牌中有两张红桃A和两张黑桃A。将牌分成两叠，一叠的第一张是红桃A，第二张是黑桃A。另一叠牌正好相反。

2 这个魔术运用了一个换牌手法，看起来表演者抽的是第一张，实际上抽的是第二张。

3 抽红桃A时，牌面由朝前变成朝下，与此同时，用食指和拇指捏住牌，其余三指按住红桃A往下抹，使红桃A低于牌叠约两厘米。另一只手用同样的方法将第二张牌——黑桃A抽出。这样一来，两张牌在互换位置之前就已经变了。

魔术师说

这个魔术运用了一个换牌的手法。请观众看牌的时候，握牌的手要伸向观众，有了这个伸的动作，缩回手抽取第一张牌就不容易引起观众注意了。

3. 魔术师的异能

难度指数：★★　　惊奇指数：★★★★

魔术表演

1 表演者从洗好的牌中抽出一张，展示给观众（表演者不知道牌面是什么）。

2 把牌拿起，用左手食指触摸牌面。

3 表演者说出牌面花色是梅花Q，真是分毫不差。

1 在第一次用手指触摸牌面时，右手拇指和其他手指轻轻挤压，让纸牌向后弯曲。

2 表演者可以从这个视角看到左下角的符号。

魔术师说

这个魔术非常简单，但要注意牌面弯曲不可过大，且可以看到牌的视角不能暴露。

4. 数字的陷阱

难度指数：★★　　惊奇指数：★★★★★

魔术表演

1 表演前将所有的10、J、Q、K从整副牌中除去，A只留一张。

2 请观众洗牌。

3 表演者从中任取一部分在手中呈扇形打开。让观众选择一张。

4 观众选择了一张3，记住后放回牌叠中。

7 表演者让观众把第一张牌的数字乘以2，再加上5，然后再乘以5，最后加上第二张牌的数字，把得数告诉表演者。观众说是63。表演者说：我已经知道你所选的牌了。于是从牌中找出两张来，数值正好是观众之前选择的3和8。

5 让观众再选择一张牌。

6 观众选择了一张8。

这个魔术利用了一个简单的数学原理。假设观众选择的第一个数字为 X，第二个数字为 Y，观众告诉表演者的数字为

$$5(2X+5)+Y=10X+Y+25$$

所以，表演者只需要将观众所说的数字减去 25，得到一个两位数，十位即是第一个数字，个位即是第二个数字。

而魔术的最后，表演者找出的两张牌可能只是数字相同，花色并不相同。

魔 术 师 说

表演时要尽快得出答案，所以表演者应该加强心算。

5. 回到原点

难度指数：★★★　　惊奇指数：★★★★★

魔术表演

1 表演者让观众记住从顶牌数出来的十张牌之内的任意一张牌。观众选择了第六张牌，是红桃J。

2 请观众从底牌拿起同样数量的牌，移到最上面。观众拿起六张牌到最上面。

3 表演者从观众手中接过牌，开始把牌推回到原处。左手握牌，先把顶牌推到右手拇指和食指中间，再把第二张牌推到右手食指和中指之间。

4 然后把第三张推到拇指和食指间的第一张牌上面，把第四张推到食指和中指之间的第二张牌下面。

5 依次再推八组牌到右手，则拇指与食指之间、食指与中指之间各有十张牌。

6 表演者开始"施法"并把右手的牌放回左手中。

7 表演者说:"我已经让牌回到原位。"并请观众将牌依次翻至所选的位置。翻至第六张时,果然是之前所选的那张。

魔术揭秘

1 在表演者接过的牌中,观众所选的牌原来处于第六张的位置,又移动了六张到最上面,故观众所选的牌处于第十二张的位置。

2 按步骤将牌推到右手，可知第十二张牌在右手食指与中指之间的那一叠，且在第六张。

3 表演者装作"施法"时把两叠牌的位置对调。

4 把牌放回左手时先放食指与中指之间的牌，再放拇指与食指之间的牌。

5 放回的牌中，观众所选的那一张正好在第六张的位置，牌回到了原位。

魔术师说

这个魔术十分简单，为避免观众看穿，推牌到右手时动作要快，表演者最好一直和观众说话以分散观众的注意力。

6. 气功神法

难度指数：★★ 惊奇指数：★★★★★

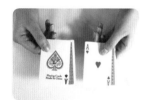

1 表演者手中拿四张牌，右手是黑桃A，左手是红桃A。

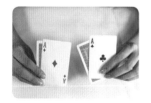

2 右手黑桃的后面是方片A，左手红桃的后面是梅花A。

3 将两张红色的A面向观众。

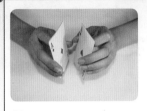

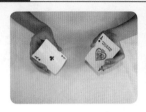

4 将两张红色的A靠在一起，再吹气"施法"。

5 "施法"后，两张红色的A竟然全部变成黑色的A了。

魔术揭秘

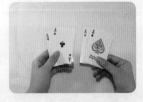

1 先展示手中的四张牌。

2 双手各拿一张红色及黑色的牌。

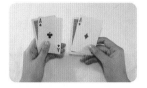 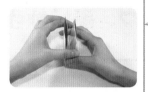

③ 接着，将双手的两张牌背靠背。

④ 然后把两张红色A面对面，双手的拇指和食指相互抓住对面的牌。

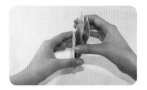 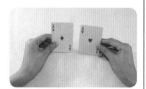

⑤ 然后吹气"施法"的同时将牌抽至另一边。

⑥ 最后再把两张黑色的A面对观众，表示已经把两张红色的A变成黑色的A了。

魔 术 师 说

抽牌的时候，速度一定要快。

7. 魔坛妙手

难度指数：★★　　惊奇指数：★★★★

魔术表演

1 表演者拿出一副牌，在左手的牌面是红桃A。

2 接着，右手盖住左手上的红桃A。

3 右手离开左手牌面后，红桃A竟然变成黑桃A了。

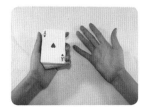

1 先展示左手牌面，是红桃A。

2 接着，右手四指将红桃A往前推。

3 然后，右手掌心压住黑桃A的牌面。

4 压住黑桃A的牌面后，将黑桃A往后推。

5 接着，利用右手掌心力量，将黑桃A移到红桃A的上方。

6 当右手掌心压住牌时，左手食指将红桃A往下推。

7 最后右手离开牌面，就完成了。

魔术师说

换牌的动作一定要快，经过多次练习才能熟能生巧。

8. 无影手

难度指数：★★　　惊奇指数：★★★★

1 表演者伸出手，掌面向着观众。

2 只见手掌轻轻一动，立即变出一张扑克牌。

魔术揭秘

1 表演者可先从四张牌练起，先把牌背过来夹住。

2 接着用大拇指轻轻拨动牌角，同时无名指与中指渐渐弯曲，接着食指轻轻上抬。

③ 让手背的牌可以顺利移动过来，然后把牌放掉，再依次进行重复的动作。

刚开始练习时会觉得很难，慢慢地就会熟练，可以从牌少练起。

9. 神奇变脸

难度指数：★★　　惊奇指数：★★★★

魔术表演

1 表演者拿起一副牌横握在左手上，让观众看清楚第一张牌。

2 接着右手在牌前轻轻地晃动几下。

3 第一张牌居然变成另外一张牌了。

2 同时左手食指迅速将背面第一张牌推出，扣在右手食指上。

1 左手握牌时右手在牌前一遮。

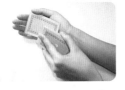

4 再将右手伸到左手面前一晃，迅速将右手中的牌扣在左手牌叠前，轻轻拿开右手。

3 而右手四指与掌心稍微弯曲，将这张牌扣住。

魔术师说

取走牌的动作要自然、迅速。

10. 近在眼前

难度指数：★★★★　　惊奇指数：★★★★★

魔术表演

1 表演者将一副牌洗两三次后，分成左右两叠。

2 然后请出两名观众（例如小张、小李），请他们分别从左右两叠牌中各抽出一张牌。

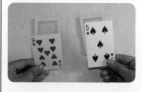

3 把抽出的牌让观众看过后，再分别放回左右两叠牌里。

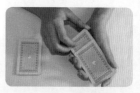

4 将左组的牌收好，充分洗牌，然后开始找小张刚才抽出的牌。

5 表演者找出小张的牌，扣着放在最上面。

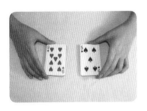

6 接下来把右叠小李的牌也用同样的方法放好。把分别放在两叠牌上的第一张牌同时翻开，请小张和小李确认，真的是之前抽出的牌！

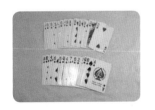

1 扑克牌要用背面容易区分上下的图案。事先将黑花色和红花色的牌分开放好。在左叠的黑花色牌和右叠的红花色牌里，小张和小李分别选出的牌就是黑红花色牌各一张。

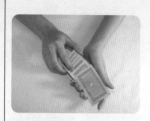

2 在两人让大家看抽出的牌时，迅速将左右两叠牌调换，然后再将牌分别排开。

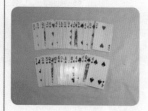

3 因为现在左叠变成红花色牌列，右叠变成了黑花色牌列，因此，小张把变成黑花色的牌放回左组，小李把红花色的牌放回右组，答案就一目了然了。

魔术师说

表演时不可露出两叠牌的牌面，否则手法会被看穿。

11. 鲤鱼跃龙门

难度指数：★★★★　　惊奇指数：★★★★★

1 请观众把牌洗乱之后分成两叠，并选一叠拿走。

2 请观众把手上的牌再洗一次，挑出一张喜欢的牌（假设观众选的是红桃5），告诉观众表演者自己也会这么做（两张牌盖着放在桌子上）。

3 把观众的牌拿过来插回整副牌里面，不看牌面。请观众等一会儿也这么做。

4 观众按照表演者的指示，把表演者的牌插入其他的牌里面，这时候可以请观众再把自己手上的牌洗乱。

5 请观众把一半的牌还给表演者，表演者把观众给的这一半翻过来，放在手上牌的最下面，观众的牌是数字朝上。

6 表演者要回观众剩下的牌，这时候看表演者把他的牌中数字朝上的放在最上面。告诉观众整副牌有正有反，非常地乱。

7 表演者施个魔法后，把牌展开——赫然看到，所有牌都恢复原状了，只有两张牌朝下。

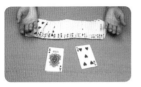

8 表演者问观众选的是什么牌，并告诉观众，表演者选的是黑桃A，观众选的是红桃5。把这两张盖着的牌翻过来，果然正确无误。

魔术揭秘

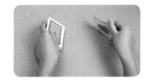

1 表演者将牌分成两叠，把剩下一叠从桌上拿起来的时候，偷偷地瞄一下底牌（底牌是黑桃A）。

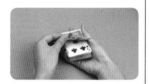

2 当观众挑出一张喜欢的牌时，表演者转身背对着观众，做两个动作。第一，把整副牌翻过来，把底牌翻成数字朝下。

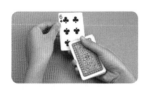

3 第二，随便从牌叠里面抽出一张牌（任何一张牌都可以，这一张牌不重要）。

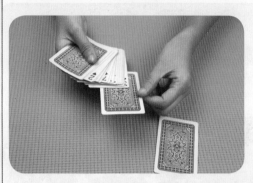

4 观众的牌拿过来插回整副牌里面，事实上是插在朝上的牌里面，只有最上面那张黑桃A是盖着当掩护的。

魔术师说

1. 表演者眼神要灵敏，能够在不经意间偷看牌。
2. 翻牌时要迅速敏捷，使纸牌按自己的想法放置。
3. 这一手法应不断练习，才能快速完成。

12. 数字之间

难度指数：★★★　　惊奇指数：★★★★★

1 表演者拿出一副扑克牌。开始洗牌。

2 然后邀请一位观众从中抽取一张，并记下牌面数字。

3 观众记下后，请观众将手中的扑克牌放回到表演者手中。

4 接着，请观众从10到19之间挑选一个自己喜欢的数字。例如，观众说15。表演者现在要做的是从手中的牌中发出观众所说数字的张数，也就是十五张牌。

5 接下来，再将观众所说的数字拆开，将十位和个位的数字加起来，得到一个数字，即6。从桌子上的牌叠中数出六张牌，再放回到手中。

6 这时，手中的顶牌就是观众之前抽取的那张了！

魔术揭秘

1 在表演者让观众记下抽取的牌面数字时，迅速地数出八张牌放在另一只手中。

2 在观众将牌放回表演者手中后，再将数出来的牌放回到整副牌的上面。最后利用数字的规律发牌，就可以得到让人惊叹的结果了！

在变这个魔术时，最重要的是，要迅速地数出八张牌，也就是要确保观众放回来的牌处于整副牌第九张的位置。

13. 魔法纸牌

难度指数: ★★ 惊奇指数: ★★★★

魔术表演

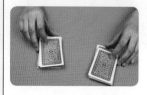

1 表演者拿出一副牌一分为二放好。

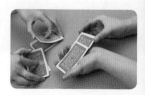

2 然后把两叠牌分别给两名观众, 让他们把牌彻底洗开。

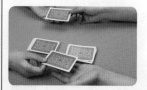

3 请观众把纸牌牌面朝下在桌子上展开, 各自选取一张牌, 记住牌面后交给对方。

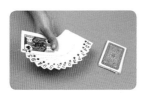

4 请观众将交换的牌插入自己那叠牌里，再次洗牌。拿起其中一叠牌，牌面朝向自己摊开，找到选中的牌（这里是红桃2）。

5 表演者同样从另外一叠牌里找到选中的牌，告诉观众自己早就"算出了"他们选的牌。

魔术揭秘

1 刚开始分牌时，把单数牌和双数牌分开，把牌在两名观众面前展开，观众只是随意看上一眼，绝对不会看出纸牌已经按照单双数分开了。

2 把纸牌在单双数分界处分开，分别交给两名观众。找牌的时候，在单数牌中找出一张双数牌，在双数牌中找出一张单数牌。

魔术师说

　　表演者要自信，整个过程要自然。关键是分牌时要仔细，不要出差错。

14. 心有灵犀一点通

难度指数：★★　　惊奇指数：★★★★★

魔术表演

　　观众和表演者各执一副牌（两副牌背面颜色不要相同），各自选一张牌，两人竟然选牌相同。

魔术揭秘

1 将两副背面颜色、图案不一样的牌放在桌面上（很普通的两副牌）。

2 观众任选一副牌学表演者一样洗牌（这个时候随便洗就行了）。

3 表演者洗完后作调整时,很自然地看底牌并记住底牌。

4 交换双方的牌。

5 观众跟表演者一样各自面向自己展开牌,并任选一张牌放在桌面上。让观众记住自己的牌(表演者当然也要假装记住了自己的牌)。

6 一起将牌放到桌上,切开,分成两叠。

7 把选的牌放在左边的牌上。记住不能让观众把选牌放在表演者记得底牌的那一叠上面。

8 再把另一叠牌压上去。表演者很清楚其实观众选的牌就在表演者记得牌的下面。

9 把切牌的动作再做一次。

10 完成切牌动作。

11 交换牌。

12 告诉观众都把刚才自己选出的牌找出来（表演者找的是观众的牌），找出的牌都放在桌面上。

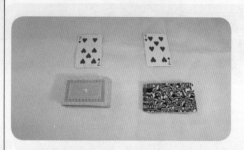

13 翻过来发现都是一样的红桃7。

魔 术 师 说

　　表演者在看底牌时，表现应自然，不能让观众发现你看牌的动作。

15. 扑克内的玄机

难度指数：★★　　惊奇指数：★★★★

魔术表演

1 拿一副牌，请观众任意地洗一下，洗得越乱越好。

2 请观众面向表演者将牌展开，然后表演者在牌中随意选出一张（选了一张梅花3），把它牌面向下，搁在一边。

3 接着，请观众随意说一个十以上的数字，然后从牌里一张一张数出观众所说这个数的牌。数完以后，再让观众把剩下的牌左一张右一张地分开。

4 这两叠牌的最上面的那张，一张是刚才选牌的花色，一张是选牌的点数。翻开两叠牌的最上面的那两张，一张是方片3，一张是梅花J，两张牌的组合果然是梅花3。

魔术揭秘

1 观众面向表演者将牌展开时，表演者要悄悄看清楚最左边的那两张牌（这里是方片3和梅花J）。数完以后让观众把剩下的牌左一张右一张地分开，实际上分开的最后两张牌就是表演者刚才记住的最左边的两张。

2 记住了最左边的两张，然后在牌中选出那两张牌的组合牌（这里方片3和梅花J的组合是方片J或梅花3，图中选择的是梅花3）。

　　抽牌后不可再打乱牌的顺序，否则表演会失败。

16. 凌波微步

难度指数：★★★　　惊奇指数：★★★★★

1 表演者从牌叠中拿出四张K，并当着观众的面数一遍。

2 将四张K牌面朝下摆在桌上。

3 拿起一张K放在牌叠的最下面。

4 只听"嗖"的一声，这张K跑到牌叠上面来了。

5 表演者将这张K放到一旁，将第二张K放到牌叠的最上面。

6 只听"嗖"的一声，第二张K到了牌叠的最下面。

7 表演者将第二张K拿开，将第三张K放在牌叠的下面。

8 又是"嗖"的一声，第三张K跑到牌叠上面去了。

9 第四张K，表演者既不放在上面，也不放在下面，而是放到了牌叠的中间。

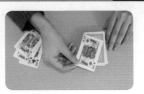

10 拿起整叠牌翻过来一看，第四张K到了最下面。

魔术揭秘

1 向观众展示四张K时，在第四张K下面有一张杂牌，实际上手中有五张牌。

2 这个魔术的关键是在观众面前把五张牌数成四张。首先，将四张K牌面朝上在左手中扇形展开，把那张杂牌叠放在第四张K的下面。

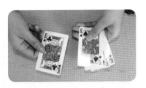 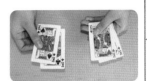

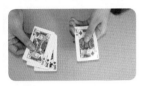 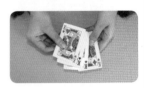

3 右手从左手中取牌，这样连数三张，数到第四张K时，左手将这张牌连同下面的杂牌插到右手三张K的下面。

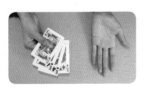

4 右手拿着四张K，左手摊开向观众交代一下

（这个动作可以起到转移观众视线的作用）。

5 将四张K（其实是五张牌）码齐，牌面朝下放在牌叠上。

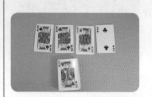

6 从牌叠背面先后拿起
四张牌摆在桌上，实
际上表演者所拿的第
一张牌并不是K。四张牌
摆好后，一张K留在了牌
叠上。接下来只要重复表
演就行了。

魔术师说

1. 向观众交代四张K时，拿牌的手要捏紧，不要以牌的侧面对着观众，以免第四张K下面的杂牌曝光。

2. 数牌时要移动左手，右手只是把左手递过来的牌捏住。由于左手始终在移动，即使杂牌和它上面的K错开一点也不会被发现。

3. 数完牌，将四张K（其实是五张牌）放在牌叠上后，不要马上往桌上摆，否则精明的观众就会想，既然要摆到桌上去，还放回牌叠上做什么？表演者可以和观众说几句话或开开玩笑，等观众淡忘这一细节后再进行下一步。

17. 不得而知

难度指数：★★　　惊奇指数：★★★★

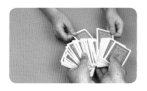

1 把牌洗乱后，请观众随意抽出两张牌，把其他牌放在桌子上（观众选到梅花7和红桃5）。

2 接回观众的牌（这时表演者还不知道观众选的是什么牌）。把牌拿到后面。

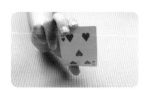

3 问观众看左手的牌还是右手的牌。然后按要求拿出来让观众看。最后告诉观众另一张牌是什么。

魔术揭秘

1. 当表演者把牌拿到身后时，偷偷把两张牌背对着背放在一起。

2. 如果观众说要看右手的牌，表演者把右手的牌拿出来让观众看的同时，也偷偷看到了另外一张牌是什么了。拿牌的姿势是，拇指在一边，食指、中指握住另外一边。

魔术师说

1. 动作一定要熟练，做到万无一失。不要发生牌没有合整齐的情况。

2. 牌收到后面时迅速把另一张牌放回原来的手上，使左右手各自拿一张牌。

18. 重逢

难度指数：★★★　　惊奇指数：★★★★★

魔术表演

1 表演者从整副牌中找出四张A，左手拿剩余的牌，右手将四张A数字朝上摊开。

2 然后把四张A叠在一起。

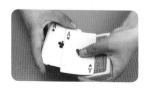

3 接着用左手拇指把第一张A往左边拉。

4 用右手把这叠牌的第一张A翻过来，让它掉在整副牌的最上面。

5 依同样的方法把梅花A、黑桃A一张一张地翻过来，盖在整副牌的上面。

6 剩下一张方片A的时候把它放在整副牌上面。

7 再把方片A翻过来。

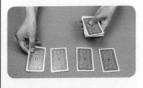

8 把最上面的四张牌，由左到右一张一张地发到桌上。

9 再拿起最上面的三张牌，放在最左边的那张A上面。

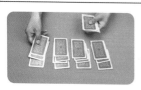

10 以同样的方式在桌上其他三张牌的上面各放三张。

11 从最右边那叠收牌，插回整副牌里，依序把其他两叠也插回整副牌中不同的位置。

12 剩下桌上的一叠，做个魔法的手势，把桌上的牌翻开，竟然四张A又聚在一起！

魔术揭秘

1 当表演者把四张A摊开的时候，偷偷地多推三张朝下的牌出来。

2 收起来的实际是七张牌，用左手小指在这七张牌下做一个间隔，不要让它们跟整副牌混在一起。当方片A翻过来后，整副牌由顶牌往下依次是A、杂牌、杂牌、杂牌、A、A、A。

魔术师说

手法要敏捷，注意拿牌的姿势，确认观众看到的是四张牌，而不是七张牌。

19. 回归的孩子

难度指数：★★　　惊奇指数：★★★★

魔术表演

1 拿出一副扑克牌，先洗乱后再把牌码整齐。然后左手握牌，使牌面对着观众，请观众记住看到的这张牌。

2 接着，把牌面朝下，抽出观众记的牌，扣在桌上。其他牌再洗一次。

3 表演者对观众说"这张牌想回家了"，弹一个响指，翻开那张牌，却不是观众记的那张牌了。

4 把整副牌翻开，观众记的牌已经回到整副牌中了。

魔术揭秘

1 当把牌面朝下准备抽最后一张时，右手握底牌的手指轻轻向后滑动。

2 然后轻轻地将观众所选牌的上面一张抽出来放下。

魔术师说

这种手法俗称滑牌，要多多练习，并且一定要注意动作的连贯性。

20. 颜色归类

难度指数：★★ 惊奇指数：★★★★

魔术表演

1 找出任意一张红色的牌放在桌子的左上角，找出一张黑色的牌放在左下角。

2 手上的牌数字朝下，开始洗牌。

3 拿出最上面的一张牌请观众决定，如果观众认为是红色的牌就放在红牌的旁边，认为是黑色的牌就放在黑牌的旁边。

4 观众猜了一些牌，分别放在红色牌和黑色牌的右侧。

5 然后翻开放下的牌，呈现在观众面前的是红黑分明的牌（表演者猜得很准）。

魔术揭秘

事先把红色的牌和黑色的牌分开。红色的牌在上半部，黑色的牌在下半部。表演者拿牌让观众猜的时候，根据红黑牌的位置自然地拿出自己知道的牌发问，然后放到相应的一边。

魔术师说

1．洗牌的时候只洗上半部的牌。

2．动作要自然流畅，拿牌的时候注意姿势，不要将牌面暴露在观众面前。

21. 瞬间移动

难度指数：★★　　惊奇指数：★★★★★

魔术表演

1 把整副牌洗乱，分成两叠，让观众指定一叠，由表演者表演。

2 把整叠牌朝下在表演者的右手展开成一个扇形，左手可以帮忙。指示观众请观众记住从顶牌第一张算起的第几张牌，什么花色、点数。

3 假设观众记住的是第四张，不要让观众说出点数和花色来。把手上的牌一张一张地发到桌上剩下的那叠牌上面，发到第四张的时候，让第四张往外突。

4 再把手上剩下的牌放在桌上那叠牌的上面，把观众的牌夹在中间。

5 请观众用手掌压住整副牌，用力地往下压。

6 表演者做施魔法的手势，请观众在数到三的时候把手翻过来，就发现观众所选的牌已经被吸上来了。

魔术揭秘

1 让观众看牌并且要求记住某张牌的时候，表演者的左手从牌的最左边的部分，顺时针方向往上整理，让观众的感觉是表演者把牌摊的更开，方便观众记牌。

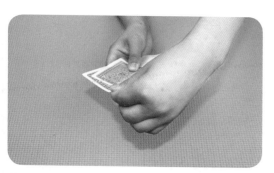

2 当左手整理到第二张牌的时候，捏住第二张牌的左上角，把牌往上提起，同时，右手拇指把顶牌往左边滑动，藏在整叠牌的后面。所以观众看到的牌都往后挪了一张。

魔术师说

整理牌的时候要自然、敏捷，手指要灵活。

22. 亮点在哪里

难度指数：★★★　　惊奇指数：★★★★★

魔术表演

1 表演者拿出一副牌，交给一位观众，请观众洗牌。

2 观众洗完牌后，请观众拿出第一张牌，看一下牌面数字是什么。

3 然后请观众自整副牌的底端抽取出与所看到的牌面数字相同张数的牌。

4 观众将抽取出的牌放在整副牌的上面。

5 接下来，表演者拿回牌，从上面开始发牌，牌的正面向上置于桌子上。

6 表演者请观众心里不断地想着自己翻看的那张牌的牌面数字。同时默念一句咒语。当咒语念完的时候，观众翻看的目标牌将正好拿在表演者手中。

魔术揭秘

　　表演者在第四步发牌的时候，从发的第二张牌开始计数，当心中数的数字与所翻看的牌面数字一致的时候，那张牌就是目标牌。

　　这是一个简单的魔术，只是利用简单的算术规律就可以了，但是这个魔术并不容易被看穿，快表演给你的朋友们看吧！

23. 灵性极高的纸牌

难度指数：★★★　　惊奇指数：★★★★★

魔术表演

1 把牌洗乱后，请观众随意抽出两张牌，背面朝上，不要让表演者看到牌面内容。

2 观众选择了两张牌（红桃5和梅花K）。表演者并不知道两张牌的内容。

3 表演者接回观众的牌，牌的背面朝上。

4 表演者把牌拿到背后，要进行推算。

5 表演者将右手拿的牌从背后拿到前面给观众确认。观众确认牌没有改变。

6 再将左手拿的牌给观众确认。观众确认牌没有改变。

7 表演者将两张牌拿给观众确认，同时说出两张牌的点数和花色，是红桃5和梅花K，一点儿没错！

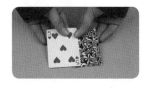

1 表演者把牌拿到背后，便偷偷把两张牌背对背。

2 确认右手的牌时，表演者便看到了藏在后面的左手的牌。

3 确认左手的牌时，便看到了藏在后面的右手的牌。

4 确认完左手牌之后，把牌收到背后，迅速把另一张放回原来的手上。

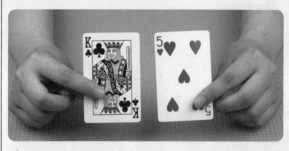

5 最后将两张牌拿给观众看，则可以报出两张牌的点数
和花色。

魔术师说

1. 假装推算时，可以喃喃自语，让观众以为真的在推算。

2. 在背后把牌背对背的时候，应注意不能放错了方向。

3. 不可以让藏在背面的牌露出来。

24. 大转换

难度指数：★★★　　惊奇指数：★★★★★

1 取一副牌，呈扇形展开。请一位观众从中选取一张牌并记住牌面内容。

2 观众选择的是梅花A。

3 将扑克牌整理一下之后让观众将选取的牌插回到整副牌中。

4 双手握牌做"施法"状。

5 表演者"施法"后展开牌，发现有一张牌翻了身，正是观众选取的牌。

魔术揭秘

1 事先把一张牌牌面向上放在整副牌的底部。

2 观众查看牌的内容时将整副牌翻转过来。

3 观众插入牌时方向已是相反的。

4 "施法"时先将右手覆于左手上并悄悄将颠倒的顶牌翻过来，使它与其他牌的朝向一致。然后左手将整叠牌扣于右手上做"施法"状。

5 随后揭开谜底，便只有观众的牌与其他牌反向。

魔术师说

翻顶牌时手法应巧妙，不要让观众发现，也可以拿到身后翻过来。

25. 天衣无缝

难度指数：★★★　　惊奇指数：★★★★★

1 表演者做个简单的洗牌。

2 把上半部分到中间部分的牌摊开，请观众抽出一张牌。

3 观众选到红桃Q。

4 开始做印度洗牌的动作，也就是用左手手指把右手的牌从顶牌一小部分一小部分洗到左手。

5 洗到剩一半的时候暂停，左手往前伸，示意观众把自己选的牌放回表演者的左手牌上。

6 接着继续做完洗牌动作。

7 洗完之后，把牌摊开到中间，露出了一张方片8。

8 从方片8后的牌数起，数到第八张，翻开，就看到了观众选的牌。

魔术揭秘

1. 事先找出一张8，把它翻过来，放在倒数第八张的位置（当然你也可以选择一张7，翻过来放在倒数第七张的位置）。

2. 当观众把选的牌放到表演者左手上时，表演者的右手要继续洗牌时，右手拇指让最底下八张以上的牌掉在观众的牌上面。

魔术师说

1. 手的动作一定要迅速灵活，不让观众看到洗牌时掉在观众选的那张牌上的八张以上的牌。

2. 注意露出方片8后，表演者应该有一套合理的说辞，其实方片8就是一张万无一失的指示牌。

3. 洗牌的时候，注意不要洗到最底下那八张。

26. 如影随形

难度指数：★★★　　惊奇指数：★★★★★

1 表演者拿出一副牌，让观众任选一张。

2 然后签上自己的名字。

3 将这张牌放入整叠牌中。

4 表演者弹一个响指，牌又变到了第一张。

5 翻开一看，第一张果然是观众选择的那张牌。

魔术揭秘

1 把选牌往牌的中间插的时候，神秘地把牌藏在手掌中间。

2 然后把这张牌放在牌的最上面。

3 假装"施法"，用手指敲一下。翻过来就看见选牌"跑"到最上面来了。

魔术师说

表演的关键就是要让观众认为表演者把选牌放在了中间。

27. 瞬间到手

难度指数：★★★　　惊奇指数：★★★★★

魔术表演

1 请观众洗牌之后把牌平均分成两叠，请观众任选一叠后交给表演者，用半副牌表演就可以。

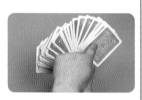

2 把牌摊开，指示观众最上面的一张是第一张，依序为第二、第三、第四、第五，请观众记住第几张是什么花色、点数的牌（观众记住的是第五张红桃8）。

3 观众记好牌之后，表演者把牌收齐，整叠放在桌上请观众切牌，也就是观众拿起上半部的牌，放到旁边。

4 再拿起剩下的半叠牌，盖在刚刚拿起的那叠上面。

5 问观众他的牌是第几张，他说第五张，就把牌依序发成五叠，全部发完。

6 牌发完后，请观众任意把发好的牌叠起，组合成一叠牌。

7 把牌展开后，找出观众记住的牌（红桃8）。

　　当表演者把牌摊开，让观众开始记牌之前，偷偷瞄一下底牌，记住这张牌就是关键牌——梅花A。把牌展开后，找到关键牌左边的那一张牌，就是观众的牌。

魔术师说

　　1. 表演的时候，特别在偷瞄底牌时，任何的迟疑或不对劲的眼神都不能表露。

　　2. 反复训练自己能一边讲话，一边完成偷瞄的动作。

28. 昙花一现

难度指数：★★★　　惊奇指数：★★★★★

魔术表演

1 将整副牌数字朝上开始洗牌。

2 把牌盒拿出来放在桌上。

3 左右各放一张牌在牌盒上，让牌的左侧跟另外一张的右侧突出牌盒约一厘米。

4 接着，上下再放两张牌。一样让它上面的部分跟另外一张牌底下的部分，突出牌盒约一厘米。

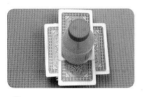

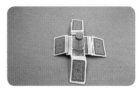

5 拿一个东西压在这四张牌的上面。任何东西都可以，能压住牌就行。

6 把手上剩下的牌分成四等份，把它们放在每张牌最边缘突出牌盒的部分。

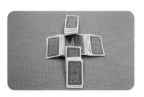

7 将压着的东西移开，牌开始自动翻面。

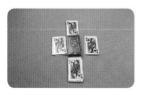

8 完成后，四张牌翻开的情形，是很美的画面。

事先找出四张Q出来，放在顶牌的位置。

魔术师说

1. 洗牌的时候注意不要洗到顶牌的四张Q。

2. 同样的动作，只有多多练习，才能熟练优雅地展示给观众。

29. 回归原位

难度指数：★★★　　惊奇指数：★★★★★

魔术表演

2 请观众从底牌拿起同样数目的牌，移到最上面。

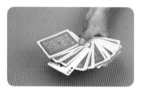

1 表演者转身背对着观众，请观众记住由顶牌数来的十张牌之内的任意一张牌，放回原处。为了讲解，暂时把观众选择的黑桃2翻过来。

3 表演者转身面对观众时，把牌接过来，整副牌拿到背后，对牌进行整理。然后问观众他一开始记住的牌是第几张（观众说第六张）。然后把他的那张牌找到抽出后，放到最开始的位置，数到第六张后翻开，正是观众记住的那张牌。

魔术揭秘

1 表演者把牌拿到背后，对牌是这样整理的，左手先把顶牌（A）推到右手拇指和食指之间，再把第二张牌（B）推到右手食指和中指之间，这两张暂且称为第一组牌。

2 继续把第三张推到A上面，第四张推到B下面，这两张暂且称为第二组牌。

3 依照这个方式再推八组的牌到右手，右手就共有十组二十张牌，分别夹在拇指、食指和中指之间。其实这个数目已经涵盖观众可能选到的牌。

4 然后把两叠牌位置对调，夹在右手食指和中指之间的牌移到上面，左手手上一直拿着剩余的牌。接着，右手所有的牌放回左手握着的牌的上面。

魔术师说

整理牌的时候，动作要迅速敏捷，并且最好能够做到一边和观众讲话，一边把那十组牌分配到右手，否则这段数牌的过程，就显得冷场了。

30. 变色龙

难度指数：★★　　惊奇指数：★★★★

魔术表演

1 左手拿着整副牌向观众展示，并让观众看到底牌的牌面。

2 右手盖住牌面，做个摸牌的动作。

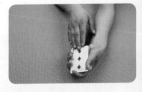

3 右手移开，牌面已经换了。

1 左手稳稳拿着整副牌的时候，注意手指跟牌的相关位置，食指是在牌的前方。

2 右手盖住牌面，然后往前挪，遮住左手食指之后，左手食指偷偷移动顶牌，把顶牌往前推。

3 左手食指持续推牌，右手继续前进，直到整个顶牌被完全推进右手手掌里为止。

4 右手藏住手上的牌往回走，这时候左手的食指马上退回原来的位置。

 右手再度盖住牌面，同时把手掌上的牌偷偷地放在最底牌的位置。

魔术师说

1. 右手盖住整个牌的时候，不要让牌面露出来。

2. 手指要灵活，并且一定要多次练习，方能做到滴水不漏。

31. 神奇复制

难度指数：★★ 惊奇指数：★★★★

魔术表演

1 洗好牌，分成两叠。

2 左手的牌数字面朝上拿着，并且让观众看到第一张牌是黑桃2，右手的牌竖起来当刷子。

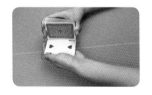

3 轻轻一刷，就看到把黑桃2刷成红桃2了！

魔术揭秘

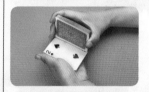

1 拿牌的时候,左手数字面朝上,右手数字面朝右,双手持牌法如图。

2 左手四指压住右手的红桃2,右手将牌往左移动。

3 右手将牌移动到最左边。接着,左手将右手的红桃2压在左手黑桃2上面。右手再将牌由左至右,完成"印刷术"。

魔术师说

要有迅雷不及掩耳之势,自然流畅地做完整个动作,方能震撼观众。

32. 红黑脸辨别

难度指数：★★★　　惊奇指数：★★★★★

魔术表演

1　表演者从整副牌中取出三张牌，分别是梅花K、方片5和红桃5。将三张牌呈扇形展开，展示给观众看，请观众记下三张牌的花色和位置。

2　将三张牌翻转过来，牌面朝下，请观众将梅花K抽取出来。

3　观众一定会很自信地将梅花K从表演者手中抽取出来，认为这根本没有难度，可当观众将手中的牌翻转过来的时候，却发现手中的牌不知道什么时候变成了小王！

魔术揭秘

1 在魔术表演之前，需要制作一张道具牌。首先将梅花K在宽的三分之一处剪开，剪成一个小角的形状。

2 然后将剪下的梅花K粘在红桃5的一边。

3 这样就可以将小王藏在梅花K的后面了。

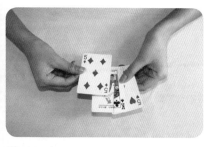

4 当表演者翻转过纸牌，因为梅花K只是粘在红桃5上面的一个小角，所以观众抽取的一定是王牌了！

　　表演者在呈扇形展示给观众看的时候，一定不要让观众看到隐藏起来的小王牌，要让观众始终都认为表演者手中只有梅花K、红桃5和方片5三张牌。

33. 接龙游戏

难度指数：★★★★　　惊奇指数：★★★★★

魔术表演

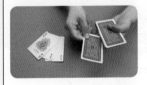

1 找出四张A，左手把牌握在发牌位置，把第一张A如图一样放在整副牌的右侧，数字朝下。

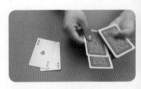

2 第二张跟第一张并排。

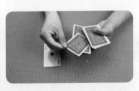

3 第三张斜放着，如图这样插着。

4 第四张同样斜着放，呈现出如图的样子。

5 把四张牌收齐放在最上面。

6 由左到右把这四张牌发到桌上。

7 再把四张中右边的第一张牌放在整副牌的最下面。

8 做个魔法的手势把顶牌翻过来，A瞬间跑到最上面来了。

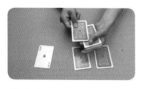

9 把第二张A放在整副牌的最上面。

10 轻轻一拍，就跑到最底下。把最底下的牌翻过来，果然如此。

11 再重复一次，把第三张A拿起来放在最底牌的位置。

12 翻开第一张，A又跑上来啦。

13 指着第四张告诉观众这是红桃A，把第四张插到整副牌的中间。

14 把整副牌翻过来，观众会看到A由中间跑到最底下了。

魔术揭秘

1 当摆好四张A的位置，开始收牌的时候，左手拇指偷偷地把最上面那张牌推到这四张牌的后面。右手把这四张A和后面这张牌一把抓起。

2 不要太早把四张A拿起来，以免观众发现偷偷推上来的那张顶牌。收齐那四张A的时候，其实是五张牌。

3 由左到右把四张牌发到桌子上。其实牌的顺序为不是A、A、A、A。

仔细认真地反复练习，记准A要放到哪里。关于A的口诀是下上下中。就是A从桌上拿起放回来的位置。

34. 神器时代

难度指数：★★　　惊奇指数：★★★★

魔术表演

1 洗好牌，分成两叠。

2 请观众抽一张牌，假设为方片K。

3 把方片K放在左手牌面的第一张。让观众看清楚右手的牌是梅花J。

4 然后对观众说："现在会看到什么呢？"同时翻开左手牌面的第一张，方片K竟然不见了。

魔术揭秘

1 当给观众看完右手那张梅花J时，将右手的牌靠在左手的牌面上，左手四指扣着右手牌。

2 然后左手四指将右手的牌往下抽。抽的同时，右手拿着牌往前移动。

魔术师说

动作要迅速敏捷，在表演魔术的过程中，想办法分散观众的注意力也非常重要。

35. 赛过神仙

难度指数：★★　　惊奇指数：★★★★

魔术表演

1 请出一位观众，让他从牌中任意抽两张，把两张牌相加的点数告诉表演者。

2 假设观众说是十二点，表演者想一下说："告诉你，从下到上的第十二张牌是方片K。"假如观众报的是十三点，那么表演者就说：从下到上数第十三张牌一定是方片K。

3 一张张地抽，牌背向上放在桌上，当抽到第十三张时，把牌翻过来，果然是表演者说的方片K。

1 当观众抽牌报点时，表演者偷偷地看一下底牌，随后报出的就是这张牌。

2 然后将最下面的牌向后推出一点，抽牌时就是从下面数第二张开始的。

3 抽到观众报的点数时，趁势将退后的底牌抽出。

魔术师说

1. 偷看牌的时候要看准，不被观众所发现。
2. 抽牌的时候动作要迅速，并且做得自然流畅。

·便携超值版·

36. 移动的真理

难度指数：★★　　惊奇指数：★★★★

魔术表演

1 拿起一叠牌放在左手上。

3 接着，将右手的那张牌拿开。

2 然后用右手拿起一张牌放在这叠牌的下面，来回晃动几下，表明没有"机关"。

4 这时，表演者开始表演，观众都目不转睛地盯着表演者的手，只见表演者的手掌纹丝不动，牌却自己转动起来。

1 右手的牌拿走的时候，将左手的小指弯起来，托住这叠牌。

2 然后将左手的小指慢慢伸直，这叠牌就转动起来了。

魔 术 师 说

1. 放牌的时候，手朝自己倾斜一点儿。
2. 应注意展示角度，不要让观众看到你的小指。

37. 心灵相通

难度指数：★★★★　　惊奇指数：★★★★★

魔术表演

1 表演者把两副牌摆在桌上，然后让观众坐在对面，让观众挑一副牌，然后自己拿起另一副牌。

2 表演者说："现在你跟着我做，保持和我一样的动作。"于是观众按照同样的方法，把牌洗了洗。

3 这时，表演者说："因为我们刚才做一样的动作，现在我们的动作已经产生共振了，所以需要把牌交换一下。"

4 表演者在桌上把牌摊开，然后让观众和他做一样的动作，把手指放在牌背上，挨个滑过去。表演者说："你想停在哪张牌上都可以。"

5 观众停在了某张牌的位置，这时，表演者说："你把你选的那张牌拿起来并记住这张牌，然后把它放回整副牌的最上面。"表演者也做了同样的动作。

6 这时，表演者说："我们从一开始到最后，所做的每个动作都是同步发生的，现在来看看我们选的牌有没有可能是一样的呢？"然后，表演者让观众把牌翻开，竟然真的一模一样！

魔术揭秘

1 洗牌之后，这里有一个秘密动作，

一边在手里整理牌，一边侧向偷偷瞄一眼最底下那张牌。但要注意不要让观众看见你这个动作——表演者可以说"要把牌整得非常整齐"，于是表演者偷看的时候，观众还在关注自己那副牌（声东击西）。表演者看到的那张牌就是表演者的"关键牌"，所以一定要记住它！

2. 这时双方把牌互相交换，表演者就已经知道观众手里那副牌最底下那张是什么了。

3. 让观众和表演者一样，把牌在面前摊开，并让观众把手指放在牌背上，挨个滑过去，直到观众想停住为止，可以停在任何一张牌上。然后把那张牌向前推出来，仍然背面朝上，同时表演者也在自己这副牌上做同样的动作，不过表演者选出的牌并不重要。再次强调一下每一个动作都要一模一样，同时完成。

4. 让观众把牌拿起来看一下（但是别给表演者看），并且记住它，然后把它放回叠牌的最上面，表演者和观众做同样的动作（虽然表演者也看了自己选取出来的那张牌，但是没必要记住它——只要记住"关键牌"就可以了）。假设观众挑出的牌是方片6——当然表演者并不知道（暂时还不知道）。

5 现在请观众照表演者的样子切牌，把将近一半的牌拿开，然后把剩下的一半擦上去。这时观众都不知道，自己已经把最下面那张"关键牌"放在了他选好的那张牌上面。这样表演者一会儿就能顺利找到它了。

7 让观众检查自己那副牌，从里面找出他选中的那张，这时表演者也做一样的事——但表演者要找的不是自己选的那张，而是"关键牌"下面的那张，也就是方片6。

6 告诉观众，你们都不知道对方选中的牌是什么，你们再次交换牌，现在你们拿着的是自己最开始洗的那副牌。

8 现在让观众把他找出的那张牌拿出来扣在桌上，表演者也拿出"关键牌"下面的那张，然后一起扣在桌上。

9 然后你们一起把牌翻开，真的是一模一样！你可以告诉观众，因为你们是在同一时刻做的相同的动作，所以产生了共振现象，然后沟通了你们两个人的心灵，观众会觉得很神奇！

这个魔术要用到两副牌，表演者和表演者的搭档一人一副（最好把里面的王牌都拿出来），搭档会完全按照表演者的指示来洗牌和切牌。表演前不需要做什么准备，魔术的秘诀在于一张"关键牌"，只要切牌顺序正确，就没有问题。但在表演前要检查两副牌是否都完整，如果其中一副牌有缺的那就糟糕了！如果把这个魔术表演好，它的效果真的很惊人，可以让观众都觉得它很神奇！

38. 穿透的墙壁

难度指数：★★★　　惊奇指数：★★★★★

1 拿出一张牌，展示正反面完好。

2 用一张白纸对折成一只纸夹将牌夹住。

3 用铅笔对着纸夹戳去，铅笔穿透了白纸和牌。

4 拔出铅笔，纸夹正中有一个明显的圆孔。

魔术揭秘

1 准备两张相同的牌。

3 展示完好的牌时把牌下翻，在用白纸夹住时，把牌上翻，圆孔就显出来了。

5 吹一口气，打开白纸一看，牌是完整的！

2 一张牌在水中浸透，并揭下牌面，把它的上半段与另一张牌的上半段粘牢，另一张牌折成直角放在那张牌背面。在粘好的道具牌上戳一圆孔。

魔术师说

制作道具时，一定要做工精细，不可有瑕疵。

39. 漏网之鱼

难度指数：★★　　惊奇指数：★★★★

1 将五张牌摆成一排，一张红色牌排在四张黑色牌中间。

2 将五张牌展成扇形，用一枚曲别针夹住中间的红牌。

3 把曲别针拿走，将五张牌翻过来。请观众用曲别针重新夹住中间那张红牌。

4 翻过牌一看，曲别针夹住的却是第一张黑牌。

魔术揭秘

1 实际上正面夹住的是红色的牌，但因为后面有两张牌，所以实际上夹住的是最后一张牌。

2 将牌翻过来，明明夹住的是中间的一张，但因为前面有两张牌，所以实际夹住的是第一张牌。

魔术师说

懂得的原理越多，根据原理就能运用得越自如，魔术的花样也越多。

40. 到底是谁在说谎

难度指数：★★★　　惊奇指数：★★★★★

魔术表演

1 拿出一副牌，对观众说："你先洗牌。"

2 接着表演者把这副牌摊开，说："你从里面任选一张，并记住这张牌，但千万不要让我看到。"观众从里面挑出一张牌，看了看，说："记住了。"

3 然后表演者对观众说："现在，请你把这张牌放在整副牌的最上面，然后切一次牌。如果你喜欢，多切几次也没关系。"

4 观众把牌切了几次。

5 表演者说："现在我把牌摊开来，请你伸出左手，并用你的食指在每一张牌上面慢慢移动。我相信当你的手指越接近你所选的牌时，你的脉搏会跳得越快。"

6 "应该是在这个区域，因为你的脉搏有点紊乱……有了！就是这张！"表演者拉着观众的手说。

7 "这就是你刚才记住的那张吧，在我面前可不能说谎的哦！"把牌翻开，观众觉得太不可思议了！

魔术揭秘

1 首先让观众洗牌，这时可以让观众随意洗。

2 然后表演者把牌拿过来，双手自然地将牌立起来，面向自己，在桌子上理齐。这时要暗中记住整副牌最下面的那一张牌（假设是红桃7）。这张牌在专业术语里叫作"关键牌"，千万不能忘记。

3 将牌在桌子上摊开，请对方随意选一张（假设是梅花5）。

5 请观众切一次牌（就是所谓的倒牌，将牌分一半，再将下半部放在上半部上面），经过这个动作，"关键牌"与观众所选的牌会挨在一起。

4 将牌合拢，请观众将他所选的牌放在整副牌的最上面。

6 接下来请观众任意切牌，切几次都行（但是绝对不能洗牌，只能照上述方法切）。

7 将牌再次摊开，先找到自己记的"关键牌"（红桃7），它右边的那张牌，一定就是观众所选的牌（梅花5）。

魔术师说

　　如果观众所抽的牌刚好是最下面的那张（关键牌），那么后面的步骤全部可以省略，因为你已经知道了那张牌，就算洗、切都无所谓了。

　　无论切几次，关键牌和观众所选的牌通常都不会分开，这是显然的。要切记，只能用"切"，千万不能用"洗"的方法，否则就乱了。

　　测量脉搏找牌，测量时间越长越有戏剧效果，千万不要一下子就把观众的牌找出来（虽然你早就知道是哪一张了）。

41. 漫长的夜晚

难度指数：★★★　　惊奇指数：★★★★★

魔术表演

1 表演者拿出一副牌，进行发牌，并同时向观众讲解："一天，有四位公主来到一家旅馆。"同时在桌子上摆四张Q。

2 "这四位公主需要收拾她们的东西，于是她们分别又叫来了她们的一个侍从。"同时，表演者摆四张A在桌子上，每一张A都压着Q放。

3 "过了一会儿，旅馆的查房人员来到公主所住的房间查房。"同时，表演者在桌子上再摆上四张J。

4 "可是，他们被公主们当作小偷，于是，他们又分别叫来了警察。"表演者又在桌子上摆四张K。

5 "这个时候，每个房间里都有一位公主、一个侍从、一个查房人员和一个警察。"

6 接下来，将桌子上的牌收起，放在手中。邀请一位观众进行切牌。

7 在观众切完牌之后，表演者再一一将牌摆在桌子上，呈四行四列。神奇的事情发生了，公主、侍从、查房人员和警察都各自在一个房间里了！

　　在魔术表演之前，将四张K、四张J、四张A和四张Q都放在整副牌的上方，接下来就可以按照操作步骤进行表演了（魔术的结果会随着魔术的表演自动生成的）。

魔术师说

　　在表演的时候，尽量将故事的情节讲得完整一些，让观众的思路跟随着表演者讲述的故事走。

42. 恐怖异常鲨鱼嘴

难度指数：★★★　　惊奇指数：★★★★★

魔术表演

1 把牌展开，让观众确认没有做过手脚。

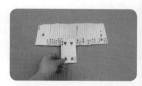

2 让观众选择一张自己喜欢的牌。

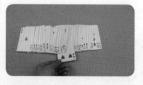

3 再让观众把选的牌放回去。

4 切牌。

5 从这叠牌上取出两张，折成鲨鱼嘴的形状。

6 把剩下的牌展开，让"鲨鱼嘴"在上面来回移动。

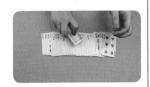

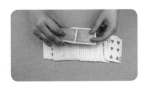

7 突然停住，惊呼一声"找到了"，小心翼翼地从"鲨鱼嘴"里拿出一张牌。

8 让观众确认，就是自己刚才选择的那张牌。

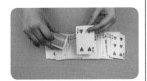

魔术揭秘

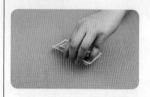

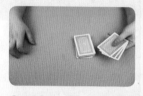

1 让观众把选的牌放回去，放的时候让观众把牌放回到那叠牌的二分之一处，在那张牌上面两张牌的地方插入左手小指，做一个隔断。

2 把两叠牌摞在一起，切牌。把隔断以上的牌放在桌上，把剩余的牌摞在上面，做出反复确认哪张是放回的牌的样子，实际上是把三张牌转移到最上面，从上面数起，第三张牌就是观众选择的那张牌。

3 拿出上面的三张牌，再把后两张牌摞在一起，左手拿着最上面的那张，右手的牌下面藏着观众选的牌，注意不要错开，然后把右手的牌摞在左手的牌上。

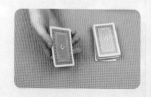

4　把剩下的牌在桌上展开。

5　把三张牌折成鲨鱼嘴的形状，要让观众以为折的是两张牌，上面那张牌的下面藏着观众选择的那张牌，不要让观众看到那张藏着的牌。在展开的牌上假装寻找着观众刚刚选的牌。

6　突然停住，嘴里念叨着："找到了。"然后把左手中指伸入两张牌之间，把摞着的两张牌错开一些，纵向旋转，把牌慢慢地拿出来。

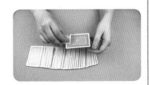

7　让观众确认，拿出来的牌是他最开始选的那张（这会让人感到很惊奇）。

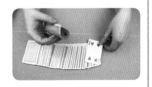

43. 应声显现

难度指数：★★★　　惊奇指数：★★★★★

魔术表演

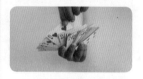

1　洗乱牌后，展开牌，请观众记住其中一张牌，并告诉表演者自左往右数是第几张。假设观众选的是第八张。

2　把牌合拢，由顶牌开始自上往下数八张的时候，一定要重复说一遍："这第八张是你的牌。"

3　然后把数出来的八张牌全部放到整副牌的中间。

4　表演者右手牌面向上拿牌。

5 让观众用力把牌从表演者手里打下去。

6 最后没有被打下去的那张出现了，正好是观众选的那张。

1 当表演者展开牌给观众看的时候，在背面暗藏一张牌。

2 当数出八张的时候，那个第八张并不是观众的牌，观众的牌其实是第九张。观众拍打的时候，观众选的牌是牌顶第一张，所以很容易把那张牌捏到手里。

魔 术 师 说

1. 暗藏的一张牌一定要小心，不要被观众发现。

2. 当观众拍打的时候，一定要把那张牌迅速捏紧，不要掉下。

44. 百战百胜

难度指数：★★★　　惊奇指数：★★★★★

魔术表演

1 表演者先将牌洗一洗。

2 然后请一位观众将牌分成五叠。

3 请观众拿起最左边的这一叠牌。

4 并让观众从这叠牌中，各发一张到其余四叠牌上。

5 表演者转过身去，请观众记住这叠牌的最上面的一张牌。

6 观众看了看顶牌的花色与点数。

7 表演者请观众将所有的牌随意叠成一堆。

8 表演者开始"感应"观众刚才所记的牌，然后说出了那张牌的花色和点数。"是红桃5！"听到这个答案，观众目瞪口呆。

魔术揭秘

1 表演前，事先将整副牌的第五张牌偷偷记住。这里假设是"红桃5"。

2 将整副牌的牌面向上拿在左手。

3 右手从牌中间抽出一部分。

4 左手再抓下右手牌的顶部五张左右的牌，重叠在左手的牌上。

5 重复以上的动作，右手不断从中间抽牌，左手不断从右手抓牌，就像一般的洗牌动作一样。

6 请观众将牌从左到右分成五叠。

7 请注意最上面的五张牌仍然保持原来的位置。

8 这时"红桃5"应该在最右边第五张的位置。请观众拿起这一叠。

9 请观众从手上牌叠的最上面各发一张在其余四叠上面。

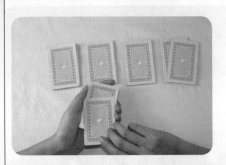

10 请观众记住手上拿着的牌最上面的那一张。这张牌
一定是"红桃5"。

魔术师说

1. 这个魔术的原理看起来非常简单，但是真的
不容易被看出来，重点是要让观众不知道自己记的
是整副牌最上面的第五张，所以在这个过程中最好
多说些话，分散观众的注意力。

2. 最后，"感应"的过程可以加一些自己的演
技，让整个表演更好玩。

45. 环环相扣

难度指数：★★★　　惊奇指数：★★★★★

魔术表演

1 找出四张Q。

2 左手持牌，数字面朝上，把四张Q放上去。

3 把左右手的牌都翻过来，把那四张牌放在左手牌的顶端。

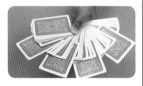

4 将牌展开成扇形，将牌顶端的四张牌拿起，插入牌中。

5 收扇，把凸出的牌推入整副牌中。

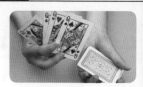

6 做"施魔法"手势，把顶端的四张牌拿起，翻开。竟然是四张Q。

魔术揭秘

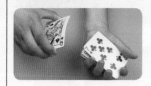

1 左手持牌，数字面朝上的时候，同时按"布雷克法"排列出另外四张牌。

2 拿起四张Q牌的同时，也拿起了"布雷克法"排列的四张牌。其实是拿了八张牌。

魔 术 师 说

　　反复练习，动作一定要迅速敏捷，不可让观众看到同时拿起了八张牌。

46. 二十一张牌的魔术

难度指数：★★ 惊奇指数：★★★★

魔术表演

1 从整副牌中拿出二十一张，让观众抽取任意一张。

2 观众选的是红桃2，现在请观众记住这张牌。

3 把观众选的牌放回二十一张牌里面，这时把牌洗乱，表演者可以自己洗牌，也可以让观众洗牌。

4 然后将牌按从左到右的顺序发成三叠，直到把牌发完为止，这时每叠是七张牌。

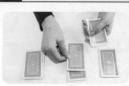

5 依次把牌拿起来问观众，他的牌有没有在里面。

6 再把牌按从左到右的顺序发成三叠，用同样的方法问观众的牌有没有在里面。选取有观众牌的那叠，放在其他两叠之间，这样的动作再重复一次，表演者总共问了观众三次。

7 当问第三次时，表演者就可以神奇地找到观众那张牌了。

魔术揭秘

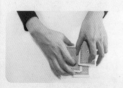

1 每次发牌都按顺序由左到右发成三叠，拿起牌问有没有观众记住的那张后，一定要把有观众牌的那叠放在其他两叠之间。

揭晓的方法有几种，你可以把这张牌的左下角偷偷折起来，这样可以看到观众的牌是红桃2。这时要注意，不要折过头，一旦牌变形，这个魔术也就失败了。

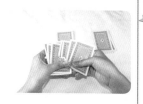

另外的揭晓方法，最后一次问观众后，把有观众牌的那一叠，放在其他两叠之间，把它夹起来，把牌交给观众的时候可以让观众念一个十一个字的咒

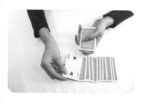

语，念到最后一个字时把这张牌翻过来，这张就是观众牌的红桃2。也就是说观众选的那张总在有观众牌的那叠由上往下数的第四张。

魔术师说

因为扑克牌中五十二张有数字，所以也就有很多数学原理的扑克魔术，尽量不要把数学原理暴露出来，用上魔术的外衣，会显得更神奇！

47. 风云莫测

难度指数：★★　　惊奇指数：★★★★

魔术表演

1　将黑桃A、方片A和梅花A在手中呈扇形展开，说："现在我手中的是黑桃A、方片A和梅花A。"请观众确认。

2　将牌收拢，牌面朝下，放在桌上。

3　轻拍牌面三次"施法"。

4　然后将牌一一分开摆在桌上。

5 一张一张地把牌翻开，原来的方片A竟然变成了红桃A。

手中原来的牌是红桃A，将红桃A中间图案顶尖朝上，两边用黑桃A与梅花A遮住，如图展开时，观众会误以为是方片A。左图为红桃A，右图为方片A，仔细比较会发现差别，但一眼之下不会发觉不同。

魔术师说

三张牌展开应适度，不能露出中间的红桃A。

48. 异能转换

难度指数：★★★
惊奇指数：★★★★★

魔术表演

1 请观众洗牌之后，把牌分成两叠。请观众自己选一叠拿走，告诉他洗牌之后抽出一张牌。

2 表演者拿着另一叠牌背对着观众，让观众重新洗牌，选取一张。让观众把他选的那张牌放在他的半叠牌的最上面，表演者拿回观众的半叠，放在自己的半叠牌下面。

3 请观众把整副牌拿到背后不要看，光靠触觉来完成：首先请观众把最顶牌拿起来插在下半部的任何位置。

4 接下来请观众把底牌拿起来插到上半部的任何位置。告诉观众这两个动作是要让他先熟悉在不看牌的情况下完成动作。

5 接下来表演者请观众
把顶牌再拿起来，翻
过来插到中间位置。

6 告诉观众，观众会插
到自己的牌。把观众
的牌拿回来后摊开中
间，果然有一张黑桃4。把
下一张翻过来，就是观众
的牌。

魔术揭秘

1 当表演者转身背对着观
众的时候，他同时在做
几个动作，第一，把最
底牌翻过来。

2 第二，把第二张牌翻
过来。

3 当请观众把顶牌拿起翻过来插到中间位置时，其实翻过来的那张牌就是你一开始偷翻过来的第二张牌，现在把它还原了。

4 最后摊开牌，观众看到黑桃4，还以为是自己刚刚翻过来的那张牌，把下一张翻过来就是观众的牌。

魔术师说

转身背对观众的时候，要用语言分散观众的注意力，并且动作灵敏迅速。

49. 梦不再是浮云

难度指数：★★★　　惊奇指数：★★★★★

魔术表演

1　拿出一副牌，在桌子上展牌，让观众看牌是否有问题。

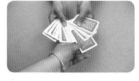

2　双手将牌展成扇形，让观众选一张后再放回去。假设那张牌是梅花5。

3　用布把牌罩住，让观众想钱。

4　打开布，那叠牌中真的出现了一张纸币！

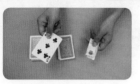

5 翻开纸币下面的那张牌，竟然是观众选的那张牌。

魔术揭秘

1 表演前，在最后一张牌和倒数第二张牌之间夹入一张纸币。

2 在桌上展牌后收起来时，将整副牌翻转过来，用左手拿住。这时，若无其事地将底牌插到整副牌中，这样纸币就转移到牌的最下面去了。

3 扇形展开让观众选牌时，将左手中的纸币转移到右手中。

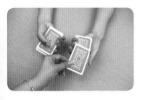

4 把展开的牌分成两叠，让观众把选的牌放到左手的牌上，这时右手的最下面是纸币。

5 观众放回牌后，把右手的牌擦在左手的牌上。所以纸币下面就是选的那张牌。

魔 术 师 说

拿牌的时候千万注意不要让观众发现牌之间夹了纸币造成的空隙。

·便携超值版·

50. 空间换位

难度指数：★★　　惊奇指数：★★★★

魔术表演

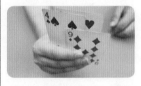

1 右手握着三张牌，两张红牌夹着黑牌。

2 右手快速晃动。

3 黑色牌竟然跑到两张红牌下方。

4 右手再快速晃动，黑色牌竟又跑回两张红牌中间。

1 表演前粘贴两张红牌，两张在同一面，上面红牌折起一半，在下方三分之一处剪一个口。

2 将黑牌如图示插入红牌切口处。

3 再用一张红牌如图示遮住切口处。

4 表演时右手拇指快速将最上面的红牌向上移动，露出下面两张牌，这样黑牌就在最下面了。

5 当用右手拇指向下移动红牌时，黑牌就又回到两张牌的中间。

　　1. 时刻保持警惕，注意不要将事前做的切口在表演时露出。
　　2. 动作一定要熟练、迅速。

51. 偶数再现

难度指数：★★★　　惊奇指数：★★★★★

魔术表演

1 准备一副牌，让观众任意抽一张牌，默记住数字和花色（图中观众抽出的牌为方片8）。

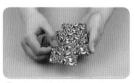 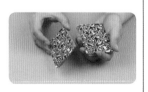

2 观众将牌放到牌叠最上面。表演者将牌整理好。

3 切牌一次。

4 表演者说：这个魔术的表演必须借助王牌的力量。找到王牌，从王牌处切开，使其位于整副牌的底部。

5 表演者说：年、月、星期的数字都是自然之数，具有神奇的力量。又问观众：一年有多少个星期？观众心算之后说是五十二个。于是发五张牌到桌上，然后再发两张牌到桌上为另外一叠。

6 将两叠牌收回手中。

7 表演者又问：一年有多少个月？观众说是十二个月。于是发十二张牌到桌上。

8 将┃二张牌收回手中。

9 表演者再问：一个星期有多少天？观众说是七天。于是发七张牌到桌上。

10 将七张牌收回手中。

11 拿起最顶上的牌，插入牌中任意位置。

12 右手在牌叠上轻轻拂过做"施法"状。翻开牌顶的牌，正是观众选择的那一张。

魔术揭秘

1 事先将王牌找出放在牌底。

2 切牌之后，观众的牌（图中方片8）则在王牌后面一张。找到王牌后切牌使其到牌底，则观众的牌又回到牌顶。

3 发牌五张和两张之后，收回时应将两张那叠放在五张那叠之上再收回置于牌顶。

4 按步骤5~10发牌与收牌之后，观众的牌位于第二张。

5 随后又将第一张插入牌叠中，则观众的牌位于顶部。

魔术师说

1. 注意不要让观众看到原本放在牌底的王牌。

2. 发牌时都是一张一张地发，第二张位于第一张之上，顺序不可打乱。

52. 纸牌圆舞曲

难度指数：★★　　惊奇指数：★★★★

魔术表演

1 表演者拿出一副牌，进行洗牌。邀请一位观众把整副牌分成两叠，观众和表演者每人一叠。

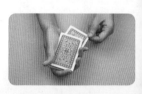

2 接下来表演者告诉观众两个人要进行同样的动作。两个人分别把手中的牌放到身后，每人从各自的牌中取一张出来。

3 相互交换抽出的牌，但不要看牌的内容。

4 两个人分别在身后将交换过的牌向上插进自己的牌中。重复第2到第4的步骤。

5 将两叠牌合在一起，展开整副牌，竟然向上的只有一套"2"！

魔术揭秘

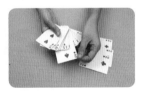

1 表演开始之前预先将四个"2"从牌中挑出来，放在兜里。

2 交换牌，表演者要从兜里拿出一张"2"，给观众，让观众牌面向上放入整副牌中。

3 两人交换牌的时候，表演者把交换过来的牌放在最底端，从兜里拿出一个"2"正面朝上插入牌中。

4 最后整副牌合在一起，正面向上的就只有"2"了！

魔术师说

　　抽出牌和放入交换牌都要在身后进行，不能让观众看见表演者从兜中拿牌出来。

53. 纸牌的幻术

难度指数：★★★　　惊奇指数：★★★★★

魔术表演

1 表演者在一张纸片上写下了占卜结果。

3 然后把一副牌交给观众，请他从牌叠的背面开始数牌，几月份出生就数几张，数牌的时候不要让表演者看见。

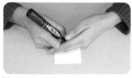

2 把纸片折好，放在一边。

4 为了不让表演者看到观众数出了几张牌，请观众将数出来的牌夹在一个笔记本中。

159

5 然后表演者对观众说："12是与时间密切相关的一个数字，生肖纪念每一轮是12年，每一年有12个月，时钟的刻度有12点。现在请你把手中的牌按时钟的刻度摆成一圈，从12点开始，逆时针发牌，也就是12、11、10、9…"

6 观众摆好牌后，表演者说出了观众的出生月份——1月。表演者告诉观众原因很简单，因为代表他出生月份的那张牌就放在1点钟的位置。于是表演者把位于1点的那张牌翻开，是一张红桃A。

红桃A

7 请观众看看事先写好的那张纸条，观众打开一看，上面写的正是"红桃A"。

魔术揭秘

1 事先记住第十三张牌（从背面数起），本例中是红桃A。

2 将红桃A轻弯曲一下，不要压出折痕，以放开后微微弓起为好。

3 写占卜结果时把红桃A写下来。

4 牌按钟点摆好后，找出微微拱起的红桃A，这张牌所在的位置是几点钟，观众的出生月份就是几。

魔术师说

把牌插到笔记本的时候注意不要露出来。

54. 悬在空中的纸牌

难度指数: ★★★　　惊奇指数: ★★★★★

魔术表演

1 彻底洗清牌。

2 请观众查看顶牌并向其他观众展示。

3 顶牌为梅花6。

4 观众将牌放回顶部。

5 要求观众起立。表演者从顶部开始发牌到桌上。

6 表演者说：为了不让你看过的牌被换走，请你按住桌上的牌。观众按住桌上的牌。

7 表演者将手中一叠牌的顶牌放在观众的座椅上，请观众坐下。

8 观众发现了座椅上的牌，拿起来一看，正是自己查看过的那张牌。

魔术揭秘

1 在观众查看和展示牌的时候悄悄将牌底的一部分牌翻过来，使它们正面朝上，仍然在牌底。

2 在观众起立时悄悄将手中的一叠牌整体翻面。此时观众查看过的牌已在牌底。

3 发一些牌到桌上，这些都是无关的牌，并没有观众查看过的牌。

4 趁观众按住桌上的牌时悄悄将手中的牌再次翻面。此时顶牌即为观众查看过的那一张。

5 把这张顶牌发到观众的椅子上，翻过来看正是观众查看过的那张。

把牌翻面时手法应巧妙，可以用另一只手稍微遮住牌，装作两手握牌，最后换成一只手时便悄悄翻面。

55. 超能力的力量

难度指数：★★★　　惊奇指数：★★★★★

魔术表演

1 取一副牌，表演者说："我可以用意念运牌。"

2 让观众从顶部取两张牌，记住牌面的内容。

3 观众选择了黑桃5和黑桃10。表演者并不知道观众所选的牌。

4 让观众将牌插入整副牌中间任意位置。

5 表演者将牌整理一下后用右手捏住牌叠，并用意念运牌，说："我要将这两张牌运到牌顶和牌底。"

6 表演者右手微微一动，中间的牌已落下，只剩顶牌和底牌。

7 展示给观众，正是观众选择的两张，黑桃5和黑桃10，表演者用意念将牌运到了牌顶和牌底。

魔术揭秘

1 事先准备两张同样的黑桃5和黑桃10，一张放在牌顶，一张放在牌底。

2 再将牌中原本就有的黑桃5和黑桃10放在牌顶，便是观众所选的牌。

3 右手抓住牌叠，迅速将上下两张留在手里，其他的牌从手中挤出落下。挤落的牌用左手接住。

魔术师说

1. 抓取顶牌和底牌的手法应快而准确，才能增加魔术的观赏性。

2. 注意不要让落下的牌散开，以免观众看到其中同样的两张牌。

56. 古老的记忆

难度指数：★★　　惊奇指数：★★★★

魔术表演

拿出一副牌，把两张王牌取出，请观众从中任意抽出三张牌，牌面朝下放在桌上。把剩下的整副牌放在桌上呈带状展开，表演者开始记忆整副牌。

2 把观众的三张牌翻面，牌面分别为7、4、3。

3 把观众的三张牌的牌面数字都分别补到K（即13）。例如牌面是7，则在上面放六张牌。

4 然后把补上的牌全部收回，放在整副牌下面。

5 请观众把牌面上的数字加起来（是14）。于是表演者回忆牌的顺序，过一会儿，说出第十四张牌是红桃8。果然如此！

魔术揭秘

1 把整副牌展开记牌时，偷偷地从底牌数来的第十一张牌记住，是红桃8。整副牌中还有四十九张牌，则红桃8是正数第三十九张。

2 把三张牌都补到K后，图中所补的牌数共为25。把补上的牌收回后放到整副牌下面，则红桃8变成了第二十五张。

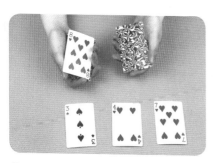

3 告诉观众第十四张牌之后，翻牌到第十四张，正是所记的红桃8（因为红桃8是第三十九张牌，而观众的三张牌数之和与所补的牌数相加也是39，所以，无论三张牌是什么花色，得到的结果都一样，必然是记住的倒数第十一张）。

魔术师说

1. 魔术开始将两张王牌排除在外是为了避免观众抽到王牌而无法补牌。

2. 表演时不能立刻说出牌的数字和花色，要假装回忆牌面，避免露出破绽。

57. 年轮纸牌

难度指数：★★★　　惊奇指数：★★★★★

魔术表演

1 为便于观众记牌，选出十二张不同数字的牌。

2 将十二张牌分成三叠，每叠四张。

3 交换三叠牌的顺序数次。

4 让观众从中任选一叠，递给表演者。

5 表演者将牌呈扇形向观众展开，让观众选一张牌，记住牌面数字，并记住顺序。图中观众选择了第三张牌，红桃5。

6 将三叠牌收起来，背面向上拿着。

7 从左到右发三张牌，累加成新的三叠。

8 把牌收起来，重复前一步发牌两次。

9 把牌收起来，将牌面翻过来，数字朝上。

10 向观众询问他选的牌原来的位置。观众说是第三张。表演者一张一张发下手中的牌，一边数数，数到三的时候，观众赫然发现，正是他所选的。

173

魔术揭秘

1 观众选牌之后，收牌时把观众所选的那一叠放在最上面。

2 每次发牌之后收牌，都将最左边的一叠放在第二叠上，再将这两叠放在最右边的一叠上。

3 如此发牌三次，观众所选的牌会出现在从牌底开始数相应的位置。不论观众选择第几张牌，都会得到相对应的结果。图中观众所选的牌（红桃5）出现在牌底第三张的位置。

魔术师说

注意发牌时背面朝上，收牌时按顺序进行，否则魔术会失败。

58. 道路变通术

难度指数：★★★ 惊奇指数：★★★★★

魔术表演

1 将一副牌中的J、Q、K 和王牌去除。

2 将剩余的牌洗清，全部 牌面朝下。

3 翻转最上面一张，面朝 上置于桌上。

4 依据牌面的数字发牌， 发牌数与牌面数字相 加为十。图中数字为 4，则发六张牌。

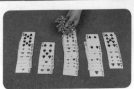

5 重复第3步和第4步，直至手中的牌发尽。若剩余的牌张数不足以完成最后一堆，则将其持于手中。

6 随机选取三堆，每堆牌至少为四张。将其牌面朝下放置。

7 以任意顺序收拢所有剩下的牌，和手中的牌（若手中有牌的话）放在一起。

8 翻开三堆中任意两堆的顶牌。如图中为A和4。

⑨ 从手中抽出一定数目的牌放到一旁，抽牌数为两张顶牌数目之和，即五张。

⑩ 再发七张到旁边。

⑪ 翻开第三堆的顶牌，为7。数一数手中剩余的牌数，正好为7。

魔术揭秘

① 去除J、Q、K和王牌，剩余的牌为四十张，且数字都小于10。

2 按要求发牌，任意选择
三堆，如图中三堆，顶
牌分别为A、4、7，则
每堆牌分别为十张、七张、
四张。

3 三堆牌总数与三张牌牌
面数字相加之和必为
33，与手中余牌数相加
之和必为总牌数40。所以
此时手中余牌数总比三张
顶牌的总点数大7，图中所
示为十九张。

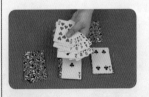

4 按两堆牌点数之和抽
牌五张，则手中余下
十四张，比第三张顶
牌点数大7。

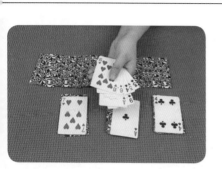

5 抽牌后另发七张牌，减去差值，则剩余牌数正好等于第三堆顶牌点数，图中为七张。

这是一个数字魔术，按步骤操作必然会得到正确的结果。数牌时不可有失误，否则不能得到正确的结果。

59. 三只小熊

难度指数：★★★
惊奇指数：★★★★★

魔术表演

1 迅速展示三张连在一起的K牌。

3 从手上的牌的最底下抽一张牌放在最上面。

2 将三张K牌背面向上放在桌面上。

4 压上去一张K。

5 再从底下抽一张牌放上来，压上去一张K。

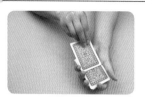

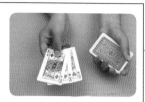

6 继续从底下抽出一张牌。压上最后一张K。

7 做施魔法动作，打开三张牌，三张K又在一起了。

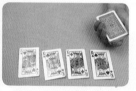

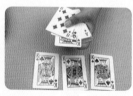

1 先把四张K都找到。

2 将一张K藏在下面第三张的位置，如图。

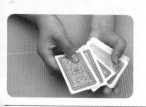

3 牌背向上，把三张K放在整副牌的最上面。

181

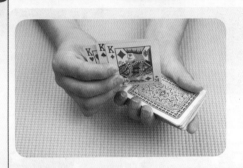

4 这样抽一张，再压一张，好像是K被全部隔开了，其实不然，最后三张K又在一起了。

1. 表演前做好准备，动作尽量优雅完美。

2. 展示三张K牌时，一定要很迅速，不能让观众记清花色。

60. 越狱凶徒

难度指数：★★　　惊奇指数：★★★★

1 拿出四张K展示给观众看。

2 先把它们一张张从左向右放在桌上，让观众看清楚。

3 然后把牌收起来，再一张一张放。

183

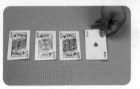

4 放最后一张时，问对方剩下的牌是什么，对方肯定会说其他三张K外的那张K。翻开一看，K变成了A。

魔术揭秘

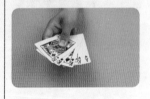

1 表演之前，在正面朝上的四张K的下面放一张A。

2 一张张把牌正面向上往桌上放，当取到第三张时，用左手指尖把最下面的那张K往后错，用右手把A和另一张K摞在一起同时取出来。

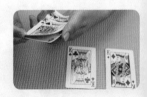

184

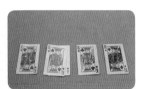

3 然后把第四张K放在桌子上，让观众以为桌子上是四张牌，其实是五张。

4 把桌上的牌摞起来，用左手拿着，按前面的方法再摆在桌子上。前两张K从下面取出来。取第三张时，把A留下，把其他两张K同时取出来。

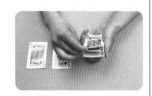

　　取第三张K时，一定要注意动作的精细，将K和A完全重叠在一起，错开一点点都不行。

61. 猫捉老鼠

难度指数：★★　　惊奇指数：★★★★

魔术表演

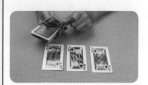

1 表演者在观众面前挑出三张J和一张K，接下来表演正式开始。一天，三个小偷闯进一所房子，想要偷东西。他们一个人从前门闯了进去（把一张J放到整副牌的上面）。

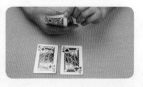

2 一个人从后门溜了进去（把另一张J放到整副牌的下面）。

3 最后一个从窗户翻了进去（把最后一张J插在牌的中间）。

4 他们很不巧地刚好被路过的一群侦探发现了。侦探从前门进入了屋子（将K放在整副牌的上方）。

5 接下来，小偷和侦探将会有一场激烈的混战（这个时候，表演者开始洗牌）。

6 表演者将洗过的牌放在桌子上，码开，强大的侦探将小偷都捉住了（每个J后面都有一个K）！

魔术揭秘

魔术开始前，先将两张K和一张J放在整副牌的底部。

魔术师说

1. 小偷和侦探混战，也就是洗牌的时候，要保证K和J都连在一起，不能洗散。

2. 插在中间的J只起到掩人耳目的作用，最后并不会用到。

62. 无限介质

难度指数：★　　惊奇指数：★★★★

魔术表演

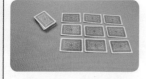

1 表演者把九张牌摆在桌子上，成三行三列。

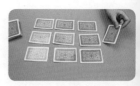

3 表演者施展特异功能，用一张牌轻轻敲打桌子，将自己的想法传给一位刚从外面进来的观众，由这位观众指出目标牌的位置，奇迹发生了，没有看到之前观众选牌，由表演者的特异功能，观众也能猜出目标牌的位置。

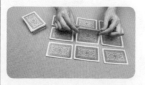

2 请一位观众在桌子上的牌中选取一张，记下牌面数字后放回原处。

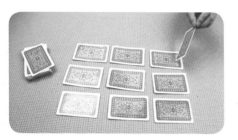

　　事先找一位协助者，也就是托儿，对好暗号，轻轻敲打桌子的时候，敲打哪个位置，目标牌就在哪个位置。

　　一定不要露出明显的马脚，让观众觉得那是个托儿哦！

63. 邪恶因素

难度指数: ★　　惊奇指数: ★★★★

魔术表演

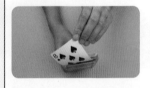

1 表演者让一位观众进行洗牌。然后让观众从牌中抽取一张出来，并记下，放回牌中，如黑桃8。让观众把他看到的牌面数字乘以2加5，再乘以5，即得到105。

2 然后，表演者再让观众从牌中抽取一张出来，记下牌面数字，如红桃4。把牌面数字加上刚才得出的数字，将最后结果告诉表演者，即105加上4，得到109。表演者此刻变身成为数学家，根据观众的结果，就能推测出观众两次抽取的牌分别是什么。

黑桃 8 方块 4

$(8 \times 2 + 5) \times 5 = 105$

$105 + 4 = 109$

$109 - 25 = 84$

8 4

　　表演者需要做的，只是在观众说完他计算的结果后，把这个结果减去25，得到一个数字，这个数字的十位和个位就是观众两次分别抽取的牌。

魔术师说

　　1. 在魔术开始之前，要将牌中的"10、J、Q、K"都去掉，"A"只留一张。

　　2. 表演者需要很快的心算速度哦！

64. 集中精神

难度指数：★★★
惊奇指数：★★★★★

魔术表演

1 表演者拿出一副牌，分成两叠。

2 拿起其中一叠，展示给观众看底牌是红桃5。

3 然后牌面朝下抽出底牌，放在桌子上。

4 再拿起另一叠牌，同样，让观众看到底牌是梅花8。

5 抽出来放在桌子上。

6 将剩余的牌放在一边，然后表演者左右手分别按住置于桌子上的两张牌上。和观众说，要考一考他们的眼力。

7 将两张牌慢慢地互换位置，反复几次，然后让观众指出哪一张是红桃5，哪一张是梅花8。观众自以为正确的猜测，一定是错误的。

魔术揭秘

1 整副牌中有两张红桃5和两张梅花8。

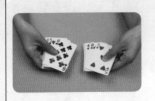

2. 把牌分成两叠的时候，第一叠的底牌是红桃5，那么倒数第二张就是梅花8；同样，第二叠牌底牌是梅花8，倒数第二张就是红桃5。

3. 在抽取底牌放在桌子上的时候，实际上抽取的都是每一叠牌的倒数第二张，其实这个时候就已经"偷天换日"了。接下来按照步骤表演魔术，就大功告成了。

魔术师说

　　在抽取底牌的时候要迅速并且隐蔽，不能让观众看出表演者抽取了第二张牌。

65. 完美拼接

难度指数：★★★　　惊奇指数：★★★★★

魔术表演

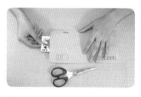

1 表演者首先介绍自己"美丽的助手"——黑桃王后Q。

2 然后把这张牌推进信封，信封上划了一个切口的那一面背着观众。

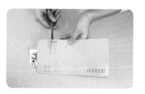

3 然后拿起了剪刀把信封对半剪成两部分。

4 然后把信封的两半分开
给观众，使观众确信黑
桃Q已经被剪成两半。

5 这时表演者将两半合在
一起，左手抽出牌，黑
桃Q便从信封里复原了。

魔术揭秘

1 首先需要事先做些准备。
按图示在信封上剪一个
切口，这个切口可以让
黑桃Q这张牌自如通过。

2 剪断信封后，牌其实是
从切口穿过去。

3 牌从切口出来后，手抓住上半张牌，然后把这半张牌往信封开口处弯曲。

4 实际上，牌并没有被剪断，左手抽出牌，黑桃Q便从信封里复原了。

魔术师说

　　表演时要充满自信，因为任何的犹豫和停止都会引起观众的注意。

66. 简单明了

难度指数：★★★　　惊奇指数：★★★★★

1 将十六张牌罗列成四列，每列四张正面朝上。

2 让观众随意选取一张记在心中并告知该牌所处的列数，观众选择了第三列的第二张（红桃J），告知表演者这张牌处于第三列（图中为指明牌的位置而指牌，实际表演中观众只在心中记牌并不指出）。

3 从第四列开始收牌到手中。

4 将收完的牌从左往右依次分发四张，形成四列，再从第一列开始从左往右分发，如此循环至发完手中的牌为止。

5 让观众找到原来选定的牌并告知所处列数（在第二列）。

6 表演者收回牌，从十六张牌中找出一张牌，果然是观众所选的红桃J。

魔术揭秘

1 收牌时从第四列开始，再依次收第三列、第二列、第一列，覆于其上。

2 分发时从左往右，则原来第三列牌分发后处于第三排。

199

3 观众告知牌在第三列，则第三列、第二排为观众所选的牌。

4 记住观众所选牌的数字和花色，把牌收起来，故作找寻的模样，从中找出观众所选的牌。

魔术师说

　　为避免观众看穿手法，在收牌时可以故意将每一列的牌打乱顺序以表明牌的顺序已完全被打乱，结果不会改变，但不同列之间不可交换。

67. 纸牌的吸引力

难度指数：★★★　　惊奇指数：★★★★★

魔术表演

1 洗一下牌，让观众选择一张牌并记住（观众选择了黑桃6）。

2 让观众将抽出的牌放到整副牌最上面，并切牌一次。

3 展开牌"施法"，并说："我正在给你的牌一个正电荷。"

4 请观众再抽出一张牌（观众选择了红桃J）。

5 让观众将抽出的牌放于整副牌的最上面，并切牌一次。

6 展开牌"施法"，并说："我正在给你这张牌一个负电荷。"

7 洗牌、切牌数次。

8 将牌叠握在手中，迅速向上甩出，最后表演者抓住了两张牌，正是观众抽出的两张。

魔术揭秘

1 洗牌之后悄悄记住底牌（是方片A）。

2 观众选的牌放在牌顶，切牌之后便在底牌下面。展牌"施法"，找到底牌，右边的那一张便是观众所选的牌。再记住此时的底牌（黑桃3）。

3 再次抽牌后，展开牌并"施法"，找到底牌，右边的那一张便是观众第二次选的牌。此时表演者已知观众第一次选的牌为黑桃6，第二次所选的牌为红桃J。

4 洗牌并设法将观众的两张牌一张置于牌的最上面，一张置于最下面。

5 用手紧紧纵向抓住牌，让牌的背面面对观众。

6 向上抛牌时把中间的牌挤出，留在手中的只有顶牌和底牌，即观众所选的牌。

魔术师说

最后洗完牌不能让观众看到底牌，否则会看穿魔术的手法。

68. 有序接龙

难度指数：★★　　惊奇指数：★★★★

魔术表演

1 表演者将一副牌牌面朝下在桌上展开成带状。

2 用左手把底牌及它上面的一部分牌掀起来，食指顶住底牌往右边一推。

3 第一张牌即向右倒去，接着推动身后一张压一张的牌都向右翻，行云如流水，瞬息之间整副牌会自动向右翻过来，变成牌面朝上。

　　翻牌时只要掀起第一张牌，用手指着沿牌边缘向右翻开，牌便会以"多米诺方式"翻过来。

魔术师说

　　1. 摊牌时用力要均匀，使牌展成一条直线，牌间距离均匀。

　　2. 这一手法应不断练习，才能快速完成。

69. 首尾不明

难度指数：★★★　　惊奇指数：★★★★★

魔术表演

1　将牌扇形展开，请观众从中任意选择一张。观众选择了红桃10。

2　观众记住牌面内容后，将其插回牌中任意位置。

3　在这一位置将整副牌分开，使观众的牌在上半叠的底部，将两叠交换位置，使观众的牌在整叠牌的底部。

4 将牌叠举起，问底牌是否是他选择的那张。观众回答是。

5 将牌叠牌面向下放在左手中，从顶部依次取两张牌放到底部。

6 再举起牌叠，让观众看底牌，问底牌是否是观众所选那张。观众回答不是。

7 取出底牌交给观众，让观众牌面朝下拿着。

8 重复步骤6、7，将第二张牌交给观众，放在原来那张之上。

9 再将此时的底牌（观众的牌）放到牌叠顶部。

10 重复步骤6、7，将第三张牌交给观众，放在两张牌之上。

11 将牌叠放到一旁，将观众手中的三张牌拿来。

12 重复步骤6、7，将底牌交给观众。

13 将手中剩余的两张牌展示给观众，都不是观众所选的那一张。

14 请观众查看自己手中牌，正是他所选的红桃10。

魔术揭秘

1 向观众展示底牌时，左手握牌，牌面朝下，拇指放在左侧，其他手指放在右侧。

2 魔术表演中第8步和第12步，采用了一个手法。取牌时牌面朝下，与此同时，用食指和拇指握住牌，其余三指按住底牌往下抹，使底牌低于牌叠约两厘米。

3 另一只手将第二张牌抽出，但观众以为抽取的是底牌。

魔术师说

　　这个魔术的手法很简单，但是需要多加练习才能自然流畅。

70. 射击执行

难度指数：★★　　惊奇指数：★★★★

魔术表演

1. 表演者拿出一副牌，洗牌后，置于桌上。邀请一位观众，拿起顶端的一张牌，但不要看是什么。表演者聚精会神地想一会儿，说出这张牌的牌面数字，然后翻看一下，说："我猜对了。"

2. 再请观众从牌中抽取一张，以同样的方法猜中。

3. 接着，抽出处于最底端的一张牌，用之前一样冥想的方法猜出牌面数字。

4 然后将抽出的三张牌放在手中，让观众说出表演者刚刚猜的牌面数字。无所不能的表演者果真将所有的牌都猜对了。

魔术揭秘

1 在洗牌的时候需要记住底牌是什么。在第一次猜牌的时候，说底牌的牌面数字，并在看的时候，记下那张牌的牌面数字；第二次猜牌，说刚刚记下的那个牌面数字，并记下当时的牌面数字；最后猜底牌的时候，说之前记下的数字。

2 将三张牌拿在手里的时候，记住顺序。当观众说出表演者猜的数字的时候，就可以正确地拿出那几张牌了。

魔术师说

1. 在猜牌的时候，一定不要让观众看到他抽出来的牌到底是什么，在说自己猜对了的时候，一定要确定、自信。

2. 将三张牌拿在手里的时候，需要迅速排列好顺序，当观众说出每张牌的时候，展示给他看。

71. 天网恢恢

难度指数：★★★　　惊奇指数：★★★★★

魔术表演

1 表演者从整副牌中选出四张同样数字的牌，比如K，当作四名侦探，然后彻底洗牌。

2 表演者把牌呈扇形展开，让一名观众从中任意挑选一张。

3 观众记下牌面数字后，放回到整副牌上面。

4 接下来表演者将四张
"侦探牌"插入整副牌
中的某一个区域，注
意保留牌长度的一半在外
面，不要全放进去，并说
明侦探要搜查这一片区域。

5 将牌翻转过来，用突
出的边缘轻轻敲击桌
面，会从反方向突出
三张牌，这样，就又有了
三个帮手可以追捕逃犯。

6 然后再用同样的办法
撞击桌面，这次有两
张牌突出来。

7 继续撞击两张牌的那一
面，另一面会出现一
张牌。

8 侦探们苦苦追捕的逃犯
就这样落网了。

1 在洗牌之后记住底牌。

2 观众把目标牌放入牌中，表演者进行洗牌，洗完牌后，目标牌应该与之前记下的底牌相邻。然后把侦探牌按照K、原底牌、K、目标牌、K、目标牌下一张、K的顺序摆放。然后按照步骤，最后剩下的就是"逃犯牌"了。

魔 术 师 说

　　用突出的牌撞击桌面时，手指握住剩余的两个边缘，不要握得太紧，以免牌弯曲，影响效果。

72. 情谊陷阱

难度指数：★★★　　惊奇指数：★★★★★

魔术表演

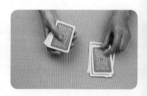

1 表演者拿出一副牌，把两张黑色的Q挑出来给观众。

2 然后开始发牌。正面朝下放在桌子上，堆成一摞，直到观众喊停为止。

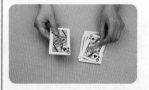

3 让观众把手中的一张Q面朝上放在桌子上的牌上方。

4 接着，表演者把手中剩余的牌面朝下放在黑桃Q的上面。

5 让观众把手中剩余的Q牌面朝上放在牌的上面，然后开始切牌。

6 现在红色的Q都被黑色的Q吸引到了身边。表演者把紧邻着黑色Q的牌分别抽出即两张红色的姐妹Q就出现了。

魔术揭秘

1 表演者要提前把两张红色的Q分别置于整副牌的顶端和底端。

2 这样经过切牌，红色的Q就会紧邻着黑色的Q了。

这个魔术很简单，只要按照步骤做就好了，不需要对观众讲解什么。

73. 筛选纸牌

难度指数：★★　　惊奇指数：★★★★

魔术表演

1 表演者拿出一副牌，将最上面和最下面的牌展示给观众看。然后随意插入牌中。对观众说可以从牌中把这两张牌重新找出来。

2 然后整理一下牌，用左手握住牌，右手拍动牌的上面。

3 最后手中只剩下两张牌，即最初展示给观众看的两张牌。

魔术揭秘

　　事先将红桃8和方片7分别放在牌的顶端和底端，然后将红桃7放在红桃8上面，方片8放在最底下。

魔术师说

　　1. 将最上面和最下面的牌展示给观众看的时候，速度一定要快，但不要显得仓促，或者躲躲闪闪，最好让观众只记得是红的7和红的8。

　　2. 在拍落中间多余的纸牌时，最好用水将手稍稍蘸湿，这样更容易粘住顶端和底端的牌。

74. 巫术操纵

难度指数：★★★　　惊奇指数：★★★★★

1 表演者拿出一副牌，请一位观众洗牌。

2 然后请观众从牌中挑出红桃5和方片7，摆在桌子上。

3 请观众将剩余的牌进行发牌，发成一叠，多少都可以。观众决定不发牌后，将桌子上的红桃5正面朝上放在一叠牌的上面。

223

4 表演者把剩下的牌背面朝上放在红桃5的上面。最后把桌子上的方片7也正面朝上放在牌的最顶端。

5 接下来，奇迹将要发生了，观众也可以有表演者一样的意念，控制牌。由观众将所有牌翻转过来，展开，会发现，红桃5和方片7旁边分别紧邻着一张方片5和一张红桃7，这就是神奇的孪生牌。

魔术揭秘

1 在请观众洗完牌后，表演者需要记下牌顶端和底端的牌面数字。

2. 然后请观众挑出两张孪生牌（颜色相同、数字相同的两张牌）。按照步骤，按部就班地进行就可以了。

一定要记住顶牌是什么，底牌是什么，需要把顶牌的孪生牌放在中间的位置，把底牌的孪生牌放在顶端。

75. 纸牌也呼吸

难度指数：★★★　　惊奇指数：★★★★

魔术表演

1 洗牌之后，让观众选择一张牌，记住牌面，然后放回牌的底部。

2 观众选择了梅花8。

3 左手握住整叠牌，牌面朝上，右手盖在牌上，让观众向牌叠吹一口气。

4 观众吹气之后，移开右手并将牌叠翻过来，牌面朝下，放在左手中。

5 让观众选择一个数字，表演者发同样数目的牌到桌上，一张一张地发牌。观众选择了五，则发五张牌。

6 翻开最后一张，不是观众所选的牌，表演者说："这张当然不是你所选的牌，因为你刚才吹的气并不是魔法气息。"

7 表演者将桌上的牌收回左手中，右手覆盖在牌上，吹一口气。

8 表演者说："我吹的这口气是魔法气息，它可以让你选的牌出现。"于是往桌上发与之前同样数目的牌。

9 翻开所发的最后一张牌，正是观众选择的那一张。

魔术揭秘

1 第四步观众吹气之后，悄悄将处于第一张的观众选择的牌移到牌的底部。首先左手握牌，右手覆盖在牌上。

2 右手压住第一张牌将其往前推，左手握住下面的牌将其往后拉。

3 将第一张牌移动到整叠牌的最下面。

4 右手将这张牌往后压，左手将上面的牌往前推，使之对齐。

5 换牌完毕，右手依然覆盖在牌上。

6 右手握牌将牌翻转过来。

7 牌的背面朝上握在左手中，则观众的牌处于牌顶。

8 依次发五张牌后，观众的牌位于五张最底下，收回后，观众的牌位于第五张，则后面的表演成功。

这个魔术的关键是换牌的手法，多加练习可以使换牌的动作更娴熟。

76. 不解之缘

难度指数：★★★　　惊奇指数：★★★★★

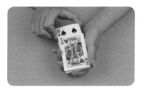

1 拿出一副牌，数字朝上，洗牌几次。

2 表演者左手握牌，牌面朝下。右手食指与拇指发整副牌的右上角，请观众喊停。这时表演者拇指与食指间还剩一叠牌。

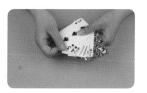

3 把这整叠牌翻过来放在整副牌上面。慢慢地把牌摊开直到第一张数字朝下的牌出现。

4 把朝上的这叠牌展成小扇状，放在桌上。把第一张数字朝下的牌放在这堆数字朝上的牌的上面。

5 重复之前的发牌动作，请观众喊停。同样把这叠牌翻过来，慢慢展开并把第一张数字朝下的牌放在这堆数字朝上的牌上面。

6 同样的发牌动作再重复两次，剩下的牌放到一边。桌上已有四堆牌。

7 把四张盖着的牌翻过来，竟然全部是A！

1 发牌之前，先找出四张
 A，把它们成对放在桌
 上，数字朝上，再各放
 一张杂牌在上面。

2 把其中一组翻过来跟另
 外一组面对面。

3 把这六张牌放在整副牌
 的最上面。

4 数字朝上洗牌时没有
 洗到牌顶的六张。

5 第3步发牌时要保证事先准备好的牌在剩余的牌中。第3步中摊开后看到的第一张数字朝下的牌不是发牌之后的牌顶，而是之前准备的六张牌中最左边的那张A。摊牌时应小心，否则后面数字朝上的牌会露出来。

6 第二次发牌，摊开后
 看到的第一张数字朝
 下的牌是准备的六张
 牌中最右边的那张A。

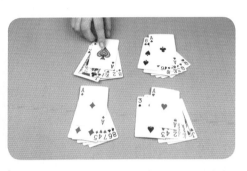

7　四次发牌后，得到的四张数字朝下的牌均为A，得到魔术最后的结果。

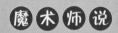

　　发牌速度应控制好，观众喊停时大约剩下四分之一，速度不能过快，否则剩下的张数过少，会露出事先准备好的牌。

77. 分配均衡

难度指数：★★★　　惊奇指数：★★★★

魔术表演

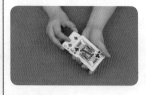

1 取一副牌，洗牌数次。

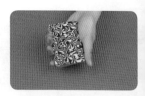

2 将整叠牌牌面朝下握在手中。

3 从牌顶取一小叠牌（五张以上），放在桌上。

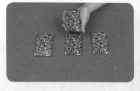

4 依次再取两叠，分别放在桌上那叠牌的左侧。手中剩余一叠牌。

5 将手中牌顶上三张放到牌底。

6 再从牌顶取三张牌分别发到桌上的三叠之上。

7 将手中的牌叠放在桌上三叠牌的左侧。

8 取右边的一叠牌放在手中，重复步骤5、6。

9 将手中的牌放回原位，取右边的一叠牌，重复步骤5、6。

10 将手中牌放回原位，再取右边的一叠牌，重复步骤 5、6。

11 将手中牌放回原位，翻开四叠牌的顶牌，竟然全是8！

1 事先找出四张相同数字的牌，放在牌顶，图中为8。

2. 洗牌时将牌翻过来数字朝上洗，不洗到底部的四张牌，则四张8的位置没有改变。

3. 依次发牌到第9步完成之时，最右边的那一叠（即含有四张8那叠）牌顶有三张杂牌，其下四张为8。

4. 拿起这一叠牌，将三张顶牌放到牌底，则四张8出现在牌顶。

 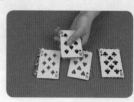

5 再依次发三张顶牌到其他牌叠上，则四叠牌的顶牌均为8。

魔术师说

在进行发牌操作时，其余牌叠的顺序可以改变，含有四张8的那一叠一定要最后拿起来操作，否则魔术失败。

78. 萌物出没

难度指数：★★★　　惊奇指数：★★★★★

魔术表演

1 从一副牌中找出四张A。

2 将四张A放在牌顶。

3 切牌一次，四张A已经在牌的中间了。

4 左、右交替发两叠牌在桌上。

5 拿起其中一叠，再左右交替发两叠牌到未拿起的那一叠下方。

6 再拿起上面的一叠牌，也左右交替发两叠。

7 将四叠牌整理好并施魔法。

8 "施法"后，翻开四叠牌的第一张，竟然全是A！

魔术揭秘

1 这个魔术的关键在切牌，使用的是假切牌。步骤是，整副牌拿在左手。

2 右手接近，把下半部的牌抽出来。

3 用右手牌的前端，轻敲左手上的牌，做出把牌弄整齐的样子。其实左手上的牌是原来的上半部，右手牌是原来的下半部。

4 把右手的牌放在桌上。

5 右手再回来拿左手的牌，把它放在桌上牌的上面。

6 切牌完成，但是整副牌的顺序没有改变，四个A仍在顶端。

7 把牌发成两叠，则两叠底部两张均为A。再把两叠牌发成四叠，底部的A到了四叠的顶部。"施法"后翻开牌，发现四个A已出现在顶部。

魔术师说

假切牌的动作应快，让观众以为是真的切牌了。

79. 四巨头聚会

难度指数：★★★　　惊奇指数：★★★★★

1 从一副牌中找出四张J展成扇形。

2 把四张J收起来，正面朝下放回到整副牌顶部。

3 拿起第一张J，插入距牌底约十张牌的位置，插入一半长度即可。

4 再拿起最上面一张J插入牌中心，也插入一半。

5 再将最上面一张 J 插入距牌顶约十张牌的位置。

6 把最后一张 J 拿起来让观众看到。

7 把它放在牌顶，伸出一半长度。慢慢将四张牌推入整副牌中。

8 让牌从一只手落到另一只手，口中念起咒语。

9 掀开牌顶的四张牌，四张 J 又回来了！

魔术揭秘

1 展开四张J时悄悄在下面放另外三张牌。

2 把牌放回整副牌顶部后，上面四张牌其实是杂牌、杂牌、杂牌、J。所以插入牌中的三张都是杂牌。

3 把牌插入整副牌后，牌顶的四张牌正是四张J。

魔术师说

向观众展示四张J的时候不能让观众看出牌不只四张牌的厚度。

80. 扑克变脸

难度指数：★★★　惊奇指数：★★★

魔术表演

1 拿起一副牌横握在左手上，让观众看清楚第一张牌。

2 接着右手在牌前轻轻地晃动几下。

3 第一张牌居然变成另外一张牌了。

1 左手握牌时右手在牌前一遮。

2 同时左手食指迅速将背面第一张牌推出，扣在右手四指上。

3 而右手四指与掌心稍微弯曲，将这张牌扣住。

4 再将右手伸到左手面前一晃，迅速将右手中的牌扣在左手牌叠前，轻轻拿开。

81. 异能魔术

难度指数：★★　　惊奇指数：★★★★★

魔术表演

1 表演者先让观众洗牌。

2 然后，表演者检查了一下洗得很乱的牌。

3 让观众将洗好的牌分成三叠。

4 接着表演者依次说出了这三叠牌的顶牌。

分别是红桃2、黑桃3，还有方片A。这真把洗牌的观众给镇住了呢！

1 请观众充分地把牌洗乱，将牌在手上"不经意"地摊开，此时暗中记下整副牌最上面一张的点数与花色（这里假设是红桃2）。

3 请观众将牌分成三叠，照理刚才记下的牌（红桃2）会在最右手边的牌叠里。或者再调整一下位置，使刚才记住的牌在右手边牌沓的最上面。

2 将牌合整齐，背面向上置于桌上。

4 假装开始透视，并且凝视左手边的牌叠，说道："这张牌是红桃2！"（其实是黑桃3，红桃2是右手边的顶牌）

5 说完后，将第一叠的顶牌拿起，面向自己，不要让对方看到，不经意看一眼，说道："嗯，果然没错。"此时，要记住这张牌的点数与花色（这里假设是黑桃3）。

7 表演者说道："这张牌是黑桃3。"然后重复刚才的步骤，拿起中间牌叠的顶牌，看一眼，记住花色和点数（这里假设是方片A），说道："这张也没错。"

6 接着将这张牌自然地交给左手拿着，牌面向下，千万不要让对方看到，然后开始假装透视中间的牌叠。

8 然后顺手放在左手牌的"上面"。

9 再继续透视右手边牌叠的顶牌，说道："这张是块A。"

10 然后同样地拿起这叠牌的顶牌（红桃2），放在左手拿着的牌的最下面。

11 再将这三张牌展示给观众看，完全无误。

魔术师说

1. 演技非常重要，无论是认真透视的表情，还是不经意看手上牌的表情，都要非常自然。

2. 同样的原理，其实请观众将牌分成四叠或五叠都行。

3. 程序有一点复杂。建议将揭秘的部分一字不落地再仔细阅读一遍，并且练习几次，才不会临场搞错程序。

82. 手到擒来

难度指数：★★★ 惊奇指数：★★★★★

魔术表演

1 洗牌后，把牌数字面朝上，缎带状展牌在桌上，请观众检查是否洗乱，收齐后翻过来，数字朝下，再次缎带状展牌在桌上。

2 然后请一位观众用他的直觉帮你找到黑桃10，他挑出一张后，把它接过来。看一下牌面，很惊讶地说："不错，你的直觉很灵！"

3 请第二位观众不看牌面，用他的直觉帮你找到方片7，他挑出一张后，把它接过来。看一下牌面，惊讶地说："你很厉害!"

4 请第三位观众不看牌面，用他的直觉帮你找到红桃2，他挑出一张后，把它接过来。看下牌面，告诉他："你也很厉害！"

5 再告诉观众："你们表现真优秀，我也技痒了，我来找出梅花5好了。"拿出来一张盖在那三张牌上面，然后翻开给观众看，果然是梅花5。

6 把那张放回那三张的底部，再拿出梅花5，告诉观众："我是魔术师，找到梅花5不稀奇。"接着把那张放在桌上。

7 依序从第一位观众问起，从底牌翻起，揭晓答案。

83. 不再是断桥残雪

难度指数：★★★　　惊奇指数：★★★★★

魔术表演

1 让观众洗牌，并且告诉他可以随意洗。

2 接着表演者让观众把牌呈扇形展开，牌面朝向表演者。

3 请观众抽出红桃A和方片2放在桌上。

4 表演者让观众将手里的牌从牌背开始往下发，什么时候停由观众决定。

5 观众停止发牌后，表演者请他将桌上的方片2牌面朝上放在发下去的牌叠上。

6 请观众将手里的牌叠摆在方片2上，现在方片2被夹在了牌叠中。

7 让观众将牌叠拿起，继续从牌背往下发，什么时候停止由观众决定。

8 观众停止发牌后，让他将桌上的红桃A牌面朝上放在发下去的牌叠上。

9 表演者让观众将手里的牌叠擦在红桃A上。现在A与2"天各一方"。

10 让观众将整叠牌在桌上呈带状展开。

11 将与红桃A和方片2相对的两张牌翻开，发现与A相对的是一张2，与2相对的是一张A。A无论在哪里都会与2在一起，二者如影随形，永不分离。

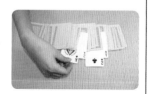

魔术揭秘

1 观众将牌扇形展开时，快速记住第一张和最后一张牌，本例中是梅花2和黑桃A。

2 根据黑桃A和梅花2的点数，请观众拿出点数相同的另外两张牌，本例中选的是红桃A和方片2。

魔术师说

在将桌上的两张牌放进牌叠时，应记住它们的先后顺序，本例中是先拿方片2，再拿红桃A。

84. 谁在动

难度指数：★★　　惊奇指数：★★★★

魔术表演

1 表演者拿出一副牌，正面朝下，呈扇形展开，请观众从中抽取一张，并记下牌面数字。

2 然后将剩余的牌，取出一部分放在一边，可以告诉观众不需要那么多牌表演。

3 然后将手中的牌进行洗牌，洗好牌后将观众的牌拿回，插回整副牌中。

4 将牌放回到盒子中，双手拿着盒子，对着盒子默念一句"咒语"，就可以看到观众抽取的牌在慢慢地上升，升到盒子外面了！

1 在魔术开始之前，把准备好的气球剪开，只需要薄薄的一层。

2 从扑克牌中找出大小王两张牌，在一张王牌上面顶端的位置涂上胶水，另一张也同样做，把剪好的气球粘在两张牌之间。

3 然后将大小王牌放在整副牌的底端，便可以开始表演了。

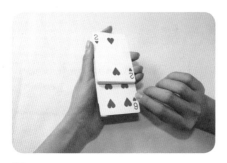

4 在将目标牌插回整副牌时，要插到大小王牌的中间。

1. 在让观众抽牌的时候，应避免让观众抽取最底下的牌。

2. 在把目标牌插回到整副牌中的时候，会有一点阻力，这时，表演者要用一点力，但不要让观众看出端倪。

3. 最后见证奇迹的时候，要控制好力度。牌上升的快慢取决于表演者握紧的程度。

85. 四面楚歌

难度指数：★★★　　惊奇指数：★★★★★

魔术表演

1　表演者拿出一副牌，请一位观众洗牌。

2　观众洗完牌后，表演者将整副牌分成两叠，并告诉观众，一会儿表演只会用到其中的一叠，请观众挑取其中的一叠牌。

3　将用于表演的牌放在桌子中间。

4 请观众把顶端的牌拿起来，插入整副牌的任意位置。

 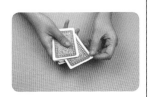

5 同样的，将底牌也拿出来，插入整副牌的任意位置。

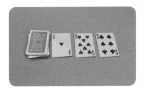

6 最后，各种准备工作就绪，向观众说已经准备好施展特异功能，可以像三国孔明观星一样，预知未来，预知桌子上的牌面数字。同时一边说出牌面数字，一边翻开桌子上的牌。翻开的牌和表演者说出的牌面数字竟然是完全吻合的。









一学就会的100个扑克魔术

·便携超值版·

魔术揭秘

　　表演者将牌从牌盒中拿出，交给观众，然后可以借口说忘记挑出大小王，再拿回牌，实际上，这个时候表演者悄悄地记下整副牌的第二、第三、第四张。接着表演者重新洗牌，按照步骤进行就可以了。

魔术师说

　　1. 表演者自己洗牌的时候，注意不要动前四张牌。

　　2. 第2步，请观众挑选一叠牌的时候，注意留下的一定是有那四张牌的那叠牌。

266

86. 半仙出身

难度指数：★★　　惊奇指数：★★★★

魔术表演

表演者拿出一副牌，交给一位观众，然后表演者转过身去，请观众从上面开始数，数出和他生日月份相同的张数，拿在手中。

将剩余的牌交还给表演者，接下来表演者用剩余的牌正面朝上，摆在桌子上，摆十二张，呈一个钟表的形状。表演者看着桌子上的钟表想一会儿，就可以说出观众的出生月份。

1 在魔术表演之前，表演者需要记下牌中第十三张的牌面数字是什么。然后由观众开始发牌。

2 观众拿走了几张牌后，表演者将剩余的牌正面朝上在桌子上摆成一个钟表的形状。迅速找出之前记下的第十三张牌，并数一下它前面有几张牌，用12减去这个数字就是观众的出生月份。

魔术师说

1. 观众数牌的时候表演者需要转过身去，以表明自己没有看到观众数了几张牌。

2. 表演者在数牌的时候，不要过于明显，不要让观众察觉。

87. 仰望天空

难度指数：★★　　惊奇指数：★★★★

魔术表演

1 表演者拿出一副牌，首先进行洗牌。

2 然后，请一位观众从整副牌中挑选一张出来，记下牌面数字后，放回整副牌的任意位置。

3 接着，开始洗牌，并发动魔术的"意念能力"，告诉观众，这个时候，观众记下的目标牌已经翻转过来了。

4 将牌展开放在桌子上，就会发现，竟然有一张牌是翻转过来，正面朝上的，而且恰巧是观众记下的那张牌！

魔术揭秘

在请观众挑选一张后，告诉观众一定要记下牌面数字，与此同时，迅速地将整副牌的底牌翻转过来，并把整副牌翻转，让之前的底牌变成顶牌。然后按照步骤进行表演就可以了。

魔 术 师 说

最好在告诉观众记下抽出来的牌面数字的同时，翻转手中的牌，这样不容易引起观众的注意。

88. 四A聚会

难度指数：★★　　惊奇指数：★★★★

魔术表演

1 拿出四张"A"展示给观众看。

2 然后把牌放回顶面，将牌从左到右依次排开。

3 再在这四张牌上面分别放三张牌。

4 表演者将牌翻过来，奇怪的是这四张"A"居然并排在一起。

魔术揭秘

1 准备一副普通的牌，然后找出四张A来，但是在四张A后面要秘密地放三张杂牌。

2 当把牌放回顶上，再拿出来一字排开的时候，因为事先在这个A后面藏了三张牌，所以牌顶的前三张不是A，但观众的感觉是四张A。

3 继续在四份牌上分别再放三张牌，先放三张牌的一定要是有"A"的那份。把这三张"A"再放到有"A"的那份上就形成四张A在一起了。

89. 扑克牌自动跳出

难度指数：★★★　　惊奇指数：★★★★★

魔术表演

1 表演者拿一副牌展示，请助手随意从中抽出一张，如抽的是梅花K。表演者收回来把它放在牌的最前面，让观众看清楚。

2 然后插入整副牌中，理成一叠，紧握在手中。

3 对着牌吹口气，那张梅花K竟然自己从整副牌中跳了出来。

魔术揭秘

1 这个魔术的秘密就在这副牌中的两张牌，这两张牌每一张的正中穿了一个小孔，用一根二十毫米长的橡皮筋贯穿两张牌的小孔之间，在橡皮筋的每一头都打一个死结。这样，橡皮筋就不会从小孔中脱出来了。

2 表演的时候，把这两张关键的牌夹在整副牌的中间。
 等观众看过抽出的牌后，收回来仔细地插入这两张牌
的中间，并用力把橡皮筋压下去，再将整副牌捏紧，
暂时不让它弹出来。吹口气后，将手指放松，抽出来的牌
就被橡皮筋弹了出来，在观众看来，就好像是自动跳出来
的一样。

魔术师说

　　这个魔术的关键在于橡皮筋，因此在表演时不
要让观众发现橡皮筋。
　　注意表演的时候两边不要被人看见，即注意表
演的位置。

90. 团结力量最大

难度指数：★★★　　惊奇指数：★★★★★

1 表演者拿出一副牌，洗牌。

2 把牌一张一张地由左到右发到桌上，直到发完十六张牌。

3 把最右边的一行翻过来。再把下面这几张牌翻过来：右边数第二排的第三张、第三排的第二和第四张，还有第四排的第一张。从观众的角度看，翻过来的牌形成一个英文字母K的形状，这便是"老K的毯子"，是神奇的"王牌毯子"。

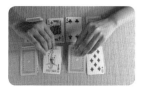

4 由上而下对折"毯子"，记住牌应翻过来。

5 继续这样的动作。

6 完成后是一小叠总共十六张牌。

7 将牌面朝上展开，发现有四张朝下的牌，翻过来一看，四张竟然都是K。

魔术揭秘

1 事先把四张K找出来，将它们安排在由顶牌数来的第三、四、九、十二的位置。洗牌时不要洗到顶牌的十二张。

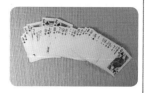

277

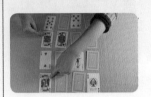

2 发完十六张牌后，把最右边的一行翻过来，这时候你会注意到有两张K，较远的第一张和较近的第三张。这才是正确的排列和发牌。

3 按步骤折叠或卷起"毯子"，都可以得到相同的结果。

魔术师说

折"毯子"的动作，也可以由观众操作，不过要注意翻牌不能出错。

91. 这样也能穿过

难度指数：★★　　惊奇指数：★★★★

魔术表演

1 拿出一副牌和一顶礼帽交给观众检查，礼帽和牌无任何秘密。

2 从观众手中接过礼帽和牌，使帽口朝上，左手托住帽顶，右手从牌中抽出一张展示，是一张红桃9。

3 把这张牌丢进礼帽中。

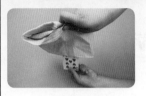

4 右手捏住帽口，左手从帽底将红桃9抽出来。

魔术揭秘

1 当表演者接过礼帽左手托着，右手抽出一张牌展示时，用右手拇指、食指和中指捏住那张红桃9的下角。

2 然后右手在帽口上方晃动几下，做出将牌扔在帽子里的动作，其实是利用空手遁牌的方法，把牌夹藏在右手背上，右手手心朝向观众。

3 左手捏住帽顶，右手迅速向下方移动，将牌递给左手。递完后将右手手心手背向观众交代一下（是空的）。

　　一定要对空手遁牌相当熟练，掌握整个过程的连贯性，方能万无一失。

92. 无邪的美

难度指数：★★　　惊奇指数：★★★★

魔术表演

1 将牌排列为"十"字，无论是横向还是纵向，数字之和都为10。

2 接着，加一张A重新进行排列。

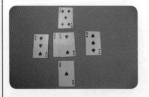

3 然后看到加了一张A，横向和纵向之和还为10。

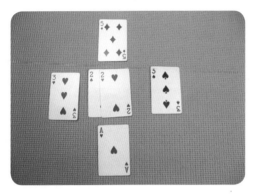

　　加了A后，牌是如图这样排列的。就是把两个2牌挪到中间，使它们的和为4，然后排列剩余的牌。

魔术师说

　　动作很简单，但是一定要心中有数，正确排列。

93. 整理神速

难度指数：★★　　惊奇指数：★★★★

魔术表演

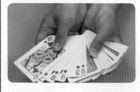

1. 牌背朝上，先由左至右推出五到十张牌，翻成数字面。

2. 再推出五到十张牌。

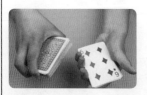

3. 以此类推，将牌一正一背交杂在一块儿。交杂后，随便从中央拿起一半的牌，拿起后的右手是牌背，左手是数字面。

4 再随便从中央拿起一半的牌，拿起后的右手是数字面，左手是牌背。

5 再次随便从中央拿起一半的牌，拿起的双手都是背面。

6 把牌放回到一起，大家觉得很混乱了。

7 翻转牌然后展开成扇形，观众看到牌已经很整齐。

魔术揭秘

当表演者先推出几张数字面朝上的，再推出几张不朝上的，接着，继续推出几张翻面的时候，是连之前的牌同时翻面。以此类推地左右翻面，就会发现第一张的数字面会随着翻面变化。

魔术师说

1. 要有清晰的记忆，记得每次翻面的时候和之前的一起翻。

2. 反复练习，一半牌要拿得准。

94. 千篇一律

难度指数：★★　　惊奇指数：★★★★

1 从一副牌上方拿出四张牌，背面向上交给观众；表演者自己再从整副牌上方抽取出四张牌放在手中。

2 告诉观众，接下来邀请观众和表演者做相同的动作。首先将牌正面朝下呈扇形展开。

3 然后表演者将手中牌的第一张和第三张翻转过来，也就是正面朝上，邀请观众做同样的动作。

4 表演者手中的牌合在一起，放在手中，然后翻转过来，再呈扇形展开，再次邀请观众做同样的动作。

5 此时观众手中的牌还是两张正面朝上，两张背面朝上，而表演者手中的牌竟然四张都是牌面朝下的！

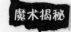

魔术揭秘

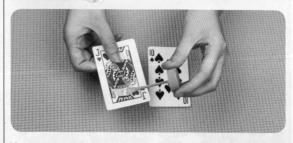

1 在魔术表演之前，要进行一点儿准备工作。首先从牌中取出四张，两两相对，用胶水粘牢，做成两张只有背面没有正面的牌。

2 将两张特殊的"道具牌"放入整副牌的第五张和第七张的位置，然后按照魔术的步骤进行表演就可以了。

在用胶水粘道具牌的时候一定要粘牢，要让它们看起来像一张牌哦！

95. 动感纸牌

难度指数：★★★　　惊奇指数：★★★★★

魔术表演

1 从牌叠顶部拿起一张牌，展示给观众，如图中所示是黑桃3。

2 将牌放回原来的牌叠。

3 再把这张牌拿起，放到旁边。

4 再从牌叠顶部拿一张牌，展示给观众，是红桃4。

5 将牌放回原来的牌叠。

6 再把牌拿起来递给观众，让观众双手合起来将牌挡住，不要看牌。

7 表演者按住最初放在桌上的那一张牌"施法"，并说："我将会把这张牌转移到你的手中。"

8 让观众展示手中的牌，正是最初的黑桃3。

魔术揭秘

1 从牌叠顶部拿牌的时候，拿起的是两张牌。展示给观众看的其实是第二张。

 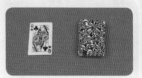

2 拿起放在旁边的牌是第一张，不是展示的黑桃3，真正的黑桃3还在牌顶。

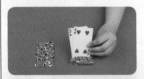

3 再拿起两张牌，展示的也是第二张。

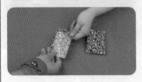 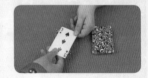

4 递给观众的是第一张，即观众以为是已经拿走放在旁边的黑桃3。

魔术师说

　　拿两张牌时要注意对齐，不能让观众看出是两张牌。

96. 无处不在的穿透术

难度指数：★★　　惊奇指数：★★★★★

魔术表演

1 表演者让观众从一副牌里抽出一张后再放回牌叠中。

2 表演者用一块丝巾将牌盖住。

3 然后用丝巾将牌如图包住。

4 握丝巾的手上下抖动，扑克牌就从丝巾中露出。

5 表演者继续抖动，扑克牌完全露出，露出的牌正是观众选中的牌。

魔术揭秘

1 当观众抽出一张牌时，运用洗牌法将选中牌移至牌叠顶部。左手握牌。

2 用丝巾盖住牌时，右手伸到手帕的下面，将除第一张牌以外的其他所有牌全部拿走。

3 把这叠牌放到丝巾上方，与位于丝巾下方的单张牌对齐。

4 用离表演者最近的丝巾一角盖住牌。

5 再用右边的丝巾向下裹住牌，表演者的左手需要调整握牌的手法。

6 最后再用左侧的手帕由下包住牌。用右手握住丝巾的4个角。表演者从后面可以看到选中的牌被裹在丝巾的缝隙里。

7 右手向下抖动时，选中的牌便在缝隙中露了出来。

魔术师说

表演时不能露出藏在丝巾下面的牌。

97. 同花顺

难度指数：★★　　惊奇指数：★★★★

魔术表演

1　取出一副新牌，去掉大小王，然后开始洗牌。

2　洗完牌，接着发牌：分为十三排，每排四张。

3　见证奇迹的时刻到了！——将发好的纸牌翻转过来，竟然每一排都是同一数字的四种花色。

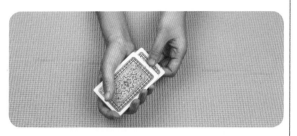

　　洗牌的时候，首先从扑克牌的底部抽出十三张，放在上面；依次多做几次即可开始发牌。这样发牌的时候，就能出现同一数字四种花色的结果了。

魔术师说

　　洗牌时不要出现明显的数牌痕迹，以免被观众看出马脚。

98. 旋转的风声

难度指数：★★ 惊奇指数：★★★★

魔术表演

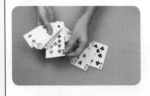

1 表演者在一副牌中挑选出梅花3、黑桃6、梅花5、黑桃9、梅花7、红桃6、红桃3和红桃7这几张牌。可以告诉观众，表演者赋予了这几张牌特殊的魔力。

2 表演者将这八张牌在桌子上一字排开。

3 然后表演者转过身去，请一位观众将桌子上的其中一张牌上下翻转。

4 观众做好后，表演者转过身，将桌子上的牌合在一起，然后洗牌，最终在牌最顶端的就是观众翻转的目标牌。

魔术揭秘

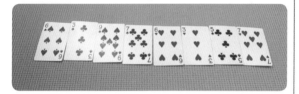

　　表演者在最初挑牌的时候，一定要确认挑选出的牌两边是不对称的，也就是当观众上下翻转牌以后，翻转的牌会和其他牌有稍稍的不同。

　　这个魔术非常简单，表演者最好不断地与观众进行语言上的互动，来转移观众的注意力，不让他们发现牌本身的秘密就可以了。

99. 仙女散花术

难度指数：★★★ **惊奇指数：★★★★★**

魔术表演

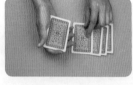

1 表演者从一副牌中抽取出六张牌，呈扇形展开，接下来请一位观众从中挑选一张，记下牌面数字，然后放回表演者手中。

2 表演者记下观众将牌放在了第几张的位置，然后把对应张数的牌数出来放在桌子上。

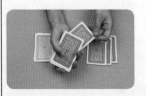

3 接下来，将桌子上顶端的牌，也就是观众抽取并记下的牌拿起来，插入整副牌的任意位置。

4 接着把手中剩余的牌放入整副牌的上方。

5 牌面朝上交给观众，让观众用右手拇指和食指握紧整副牌。

6 这时候，表演者用手拍打观众手中的牌，让牌一张张掉落。最后剩下的牌竟然就是观众记下的目标牌。

魔术揭秘

1 实际上表演者一开始在整副牌中拿出七张牌，其中六张呈扇形展开给观众看，第七张则隐藏在扇形的后面。

2 然后表演者记下观众把目标牌放在了从右面数第几张的位置，就向桌子上发几张牌。由于一开始隐藏了一张牌，这时候发完牌，观众就会以为桌子上顶端的牌就是目标牌，而实际上目标牌是手上牌的顶牌。

3 把桌子上的顶牌插入整副牌中是为了掩人耳目，让观众以为是目标牌出入的任意位置。

4 牌面朝上将牌交给观众，这样目标牌就是最后一张。

5 由观众握紧牌，从上面拍打，留下的就一定会是最后
一张底牌，这样，魔术就成功了！

在呈扇形展开给观众看的时候，一定不要让观众
看到后面隐藏的秘密哦！

100. 妈祖预言

难度指数：★★★　　惊奇指数：★★★★★

魔术表演

1 表演者拿出一张白纸，邀请一位观众在纸上写下1到10十个数字的英文单词。

2 表演者又拿出一副牌，首先洗牌。

3 然后从整副牌的顶端数出十张牌，放在手中。

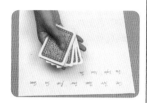

4 然后开始正式表演。首先告诉观众,1的英文单词是 One,是三个字母,同时从手中的牌上面数出三张放 在下面。

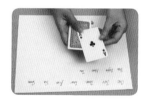

5 接着翻开第四张牌,这 张牌的牌面数字竟然就 是A。

6 接下来,以此类推,2 的英文是Two,也是三 个字母,从牌上面数 出三张放在下面,翻看现 在顶端的牌,恰巧是2。一 直数到十,每一个翻开的 牌牌面数字都和纸上的数 字是吻合的!

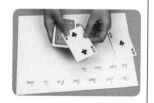

魔术揭秘

　　首先，表演者在没有开始表演之前需要将A到10这十张牌按下面的顺序排列好：7—5—2—8—6—3—1（A）—10—9—4，然后就可以按照步骤表演了。

魔术师说

　　在从牌的顶端数牌放在底端的时候，要将需要放在底端的牌一起数出来，而不是一张一张地数。